桌 子 山 岩 画

梁 振 华　编著

文 物 出 版 社

北京·1998

摄　　影：梁振华
　　　　　刘小放
封面设计：张希广
责任编辑：肖大桂
责任印制：张道奇

图书在版编目(CIP)数据

桌子山岩画/梁振华编著.-北京:文物出版社,1998.9

ISBN 7-5010-1102-8

Ⅰ.桌… Ⅱ.梁… Ⅲ.岩画－美术考古－内蒙古－
桌子山　Ⅳ.K897.42

中国版本图书馆CIP数据核字(98)第16112号

桌 子 山 岩 画

梁振华　编著

*

文物出版社出版发行

北京五四大街29号

http://www.wenwu.com

E-mail web@wenwu.com

河北新华印刷二厂制版印刷

新 华 书 店 经 销

1998年9月第一版　1998年9月第一次印刷

889×1194　1/16　印张:11.75

ISBN 7－5010－1102－8/K·442　定价:180.00元

ROCK ART IN ZHUOZI MOUNTAINS

by Liang Zhenhua

(with an English abstract)

Cultural Relics Publishing House

Beijing • 1998

目　　录
CONTENTS

插 图 目 录
LIST OF ILLUSTRATIONS

图 版 目 录
LIST OF PLATES

11. 人面像（召烧沟）
Human mask（Zhaoshaogou）

12. 人面像（召烧沟）
Human mask（Zhaoshaogou）

13. 人面像（召烧沟）
Human mask（Zhaoshaogou）

14. 人面像（召烧沟）
Human mask（Zhaoshaogou）

15. 人面像（召烧沟）
Human mask（Zhaoshaogou）

16. 人面像（召烧沟）
Human mask（Zhaoshaogou）

17. 人面像（召烧沟）
Human mask（Zhaoshaogou）

18. 人面像（召烧沟）
Human mask（Zhaoshaogou）

19. 人面像（召烧沟）
Human mask（Zhaoshaogou）

20. 人面像（召烧沟）
Human mask（Zhaoshaogou）

21. 人面像（召烧沟）
Human masks（Zhaoshaogou）

22. 人面像（召烧沟）
Human mask（Zhaoshaogou）

23. 人面像（召烧沟）
Human mask（Zhaoshaogou）

37. 人面像（苦菜沟）
Human masks（Kucaigou）

38. 人面像（苦菜沟）
Human masks（Kucaigou）

39. 人面像（苦菜沟）
Human mask（Kucaigou）

40. 人面像（苦菜沟）
Human mask（Kucaigou）

41. 足印（召烧沟）
Foot print（Zhaoshaogou）

42. 人面像、女性生殖器（召烧沟）
Human masks and female reproductive organ（Zhaoshaogou）

43. 人形（毛尔沟）
Human form（Mao'ergou）

44. 人形（毛尔沟）
Human forms（Mao'ergou）

45. 人体（毛尔沟）
Human figure（Mao'ergou）

46. 男性人体（苦菜沟）
Male human figure（Kucaigou）

47. 骑者出猎（召烧沟）
Riding hunters（Zhaoshaogou）

48. 骑者（召烧沟）
Riders（Zhaoshaogou）

49. 马图腾（召烧沟）
Totem of horse（Zhaoshaogou）

序

　　岩画是遍布于全世界的一种古代文化现象，它的分布之广、数量之多、内容之丰富多彩，是任何文化遗迹所无法比拟的，它以全球的广度和历史的深度，日益引起世界学术界的关注。

　　岩画是绘在或刻制在岩石上的历史画卷，是人类在长期劳动实践中创造的艺术珍品，它们折射了远古先民的生活，展示了人类的太古文明、上古文明和中古文明，为艺术史、史前史、原始宗教史、经济史、美学史、人类学、民俗学等多学科的研究提供了弥足珍贵的资料。

　　中国是世界上岩画最丰富的国家之一。东起大海之滨，西至昆仑之巅，北自内蒙古草原，南达港澳诸岛，都分布有绘、刻的岩画。这些充满着美的画面，古朴、粗犷、凝炼，有丰富而独特的文化内涵，"堪称想象宏丽、言情浓烈、造型生动简朴、意境深邃的无声史诗"。这部卷帙浩瀚的史诗，向今人传述了远古先民的生存环境、经济活动、宗教信仰、审美趣味，反映了中华民族由野蛮走向文明的历史轨迹。

　　内蒙古乌海市桌子山岩画，是我国岩画宝库中一颗闪闪发亮的明珠。它是古代猎牧民留下的艺术珍品，在这里，创造者、享用者和拜祭者是统一的，自有它广阔的天地和诱人的魅力。

　　桌子山岩画自它的制作到今天，几千年过去了，却很少有人问津。5世纪北魏著名地理学家郦道元可能光顾过。到后来，它逐渐被山包上的泥土覆盖住，一

1

直到本世纪70年代才被当地牧民所发现。随之文物考古工作者接踵而至，本人便是其中的一个。当时在牧民的帮助下，对其中一些主要画面进行了拓描，并将其附带发表于《阴山岩画》一书中。然而对它的文化内涵和美术价值并没有去深挖。

70年代后期和80年代初，我先后数次到桌子山考察岩画，岩画的魅力至今依然震撼着我的心扉。沿山缘巡观，宛如重返古代的人生，走进了一个神秘的洞天。每当伫立于岩画前凝视时，顿感这凝聚着先人智慧和汗滴的岩画熠熠生辉。它的古朴美、粗犷美、凝炼美，给人感染至深。若将这幅幅画面连接在一起，俨然是一幅超长的画卷，形象而生动地描绘了乌海市一带历史上多个剽悍民族丰富而多彩的生活景象。岩画的题材、造型、线条中的蕴含，足以哺育世世代代的美术家、艺术家和科学家。它还能为一般观众提供美的享受，激发人们对祖国历史文化深挚的爱心，增强民族自豪感。这有助于我们去理解昨天、珍视今天和创造更加美好的明天。我常想，如果有谁把这沉睡数千年的瑰宝唤醒，将它以专著形式介绍给学术界的朋友，那将是一件功德无量的好事。

我在文物考古界的同仁梁振华先生，由于职业上的关系，数十年来，一直从事桌子山岩画的考察与研究工作。他深入到人迹罕至的深山幽谷中，或爬到陡峭的山崖，或匍匐在岩磐，拍照、拓描，记录了大批岩画，并进行深入研究。在此基础上，他赴京举办了桌子山岩画展览，使这批深藏在峭壁幽谷中的艺术珍品，在中国美术馆大显神采，在艺术的殿堂，接受了美学家和广大爱好者的巡礼，并得到了目睹者的青睐。1997年8月，梁振华先生抱着他写好的《桌子山岩画》的书稿和图片来到我家，并要我为本书写序。不学如我，本难膺此要任，但有感于如此重要的研究成果问世会有益于我国岩画学的建立和发展，心情激奋，于是不避浅陋，写下了这些话。

梁振华先生是乌海地区文化界的宿将，长期以来从事于文物考古工作，由他完成的《桌子山岩画》一书，除全面地介绍了桌子山各地点的岩画分布和内容外，更从文化内涵和美学角度进行了比较深入的研究和探索，大胆地提出了一家之言。书中又附有大量精美的图片，进一步向读者展示了桌子山岩画的丰

富多彩和重大学术价值。

　　《桌子山岩画》的付梓问世，是岩画学研究中的又一硕果，是为建立我国岩画学体系作出的新贡献。

<div align="right">

盖山林

1997 年 8 月 16 日

于呼和浩特市家中

</div>

一、桌子山岩画概述

桌子山位于内蒙古自治区乌海市境内的东部,主峰海拔高度2149.4米。其山脉主体呈南北走向,长约75公里,东与内蒙古鄂尔多斯高原接壤,西距穿越市区的黄河约2公里。桌子山山势雄伟,峰峦迭起,巍峨壮观,因其主峰山顶较平坦,远眺貌似桌子状,故得此名(图版1)。乌海是36亿年前鄂尔多斯古大陆的一部分,其境内的桌子山,是以构造侵蚀作用为主而形成的地貌形态,主要是受燕山和喜山构造运动影响而形成之山体隆起区,其组成岩性为前寒武系片麻岩、石英砂岩、花岗岩,古生界石灰岩、白云岩、砂岩及页岩,因岩性及构造作用的不同,使受侵蚀后的山体高低、陡缓及形态各异。桌子山脉"V"字形沟谷发育,切割深度多为150～250米,其毛尔沟、苏白音沟等大沟谷的谷底较平坦。

在桌子山脉诸多山沟的悬崖峭壁和沟畔石灰岩磐石上,残存着无数古代岩画的遗迹,笔者将这一古代文化遗迹——岩画群称为"桌子山岩画"。在桌子山的崇山峻岭中,古代游牧民族羌、乌桓、鲜卑、突厥、回鹘(纥)、党项、蒙古等民族都曾先后交替在这里繁衍生息,创造过灿烂的古代文明。漫长的历史岁月虽已消逝而去,但遗留在沟畔石灰岩磐石和悬崖峭壁上的古代游牧人的艺术珍品——岩画,却成为历史遗迹,永远留在这里,它似乎在向我们诉说着历史的沧桑与变化,强烈地震撼着我们的心扉。

根据笔者十几年来对乌海境内文物普查和调查发现,乌海地区虽然是新兴

城市，从 1958 年才开始形成现代社会组织的雏形，也就是说，才开始出现行政建制，但调查结果表明，这里也是一个历史悠久的地区。早在新石器时代，人类文明的曙光就照射到这里，在桌子山脉北麓东部，我们发现了近 2 万平方米的新石器时代聚落遗址，地表遍布磨制石器和彩陶残片，探沟显示，文化层厚度近 50 厘米。另外，在黄河边的沙丘中也发现有细石器和彩陶残片。这些重要发现足以说明，早在新石器时代，这里就有先民活动。但要全面了解，有待于进一步的考古发掘。在乌海境内，还有秦长城遗址，为秦始皇遣蒙恬率 30 万之众修筑的长城之一部分。新地古城遗址，为秦汉古城，据考古发掘证实，建于秦末。史料载，秦始皇时曾沿河建 44 城，属新秦中所辖，新地古城是否为秦始皇所建 44 城之一，无史料证实，尚待考证。此城后延续到汉。汉武帝时为巩固边疆，从中原地区派 10 余万兵沿黄河屯垦戍边，此城为屯兵之地，并无史料证实有过具体的行政建制，这里属汉西河郡所辖，郡所在地大约在今杭锦旗哈劳柴登一带。此城至东汉后由于黄河改道而废弃。以后很长一段历史时期，这里人迹罕至，明代曾在这里建有数座烽燧，为抵御外族入侵之用。

桌子山岩画的发现、考察和研究，始于 1973 年，首先被发现的为召烧沟岩画，居住在召烧沟边的牧民秦福喜在放牧时，发现了几幅暴露在外的岩画图案，感到很奇怪，告诉了当时在铅矿学校的教师侯武怀，由侯武怀于 1979 年向内蒙古自治区文物部门和乌海市文化局投书反映此事。后内蒙古自治区文物考古研究所盖山林先生来到召烧沟，揭开了桌子山岩画考察研究工作的序幕。盖先生在乌海进行了数月的考察工作，他风餐露宿，不畏严寒酷暑，记录、拍摄、拓描了大量的岩画，先后考察记录了召烧沟、毛尔沟、苏白音沟、苏白音后沟等处岩画，并将考察研究成果发表于《阴山岩画》一书中之附录一《乌海市桌子山附近的岩画》，笔者在本书中对上述 4 处岩画只作简单介绍，详细情况可参见盖山林先生的著述。1989 年 8 月，我们在文物普查中，发现了苦菜沟岩画，后又发现了雀儿沟岩画，并做了拍摄、拓描、记录等工作，故在本书中将对这两处岩画做重点报道。

桌子山岩画群主要分布在 6 个较为集中的地区（图一），即：召烧沟、苦菜

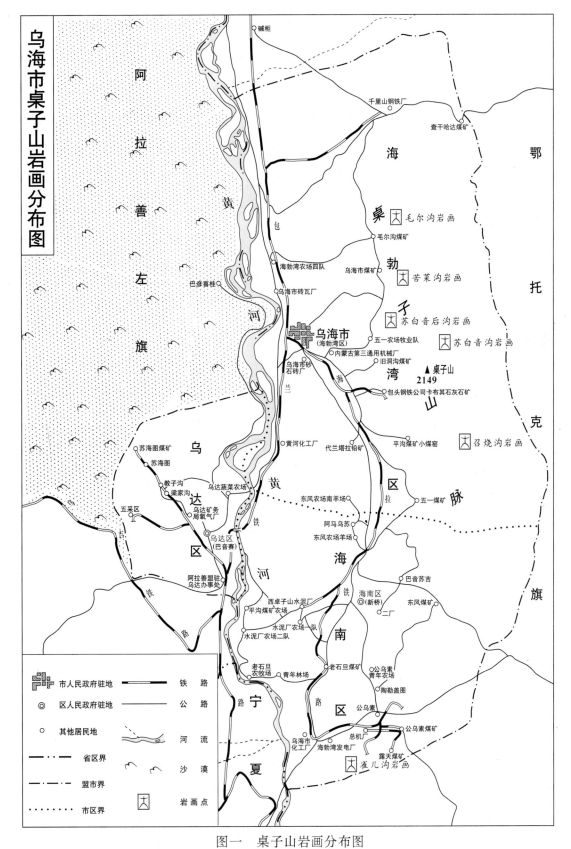

图一　桌子山岩画分布图
Distributional map of the rock art in the Zhuozi Mountains

沟、毛尔沟、苏白音沟、苏白音后沟、雀儿沟等 6 处。笔者将这 6 处岩画分为两种类型:第一种类型为山地缓坡岩画,即召烧沟岩画;第二种类型为悬崖峭壁岩画,即苦菜沟、毛尔沟、苏白音沟、苏白音后沟、雀儿沟岩画。

一、召烧沟岩画

此为山地缓坡岩画,该处岩画位于乌海市市区东南 15 公里处的召烧沟西口南坡上,属桌子山——贺兰山皱褶带,是贺兰山北部的余脉。这里植被稀疏,一片荒凉景象。其地质构造为奥陶纪灰色石灰岩,也有少数属寒武纪页岩和泥质页岩,石灰岩的硬度为 7 度。这是一处新石器时代北方游牧民族的文化遗迹。1986 年 5 月,内蒙古自治区人民政府将这处岩画公布为自治区重点文物保护单位。这处岩画磨刻在约为 30 度的缓坡上,岩画集中磨刻在约 650 平方米的石灰岩磐石上,被雨水冲刷形成的小沟割裂为三部分,零星岩画分布在约 400×400 米的范围内。

这处岩画由于历经沧桑,风雨侵蚀,加之附近小煤窑炼焦、烧制白灰而形成"酸雨"侵蚀,造成石灰岩表层石皮脱落,有许多岩画已漫漶不清。观赏这处岩画,要在旭日东升或夕阳西下之时,看得最为清晰,一些平时不易看到的图像也会奇迹般地出现在你面前。在大雨过后石皮未干之时也看得很清楚。每当皓月当空或漆黑夜晚借助手电灯光观赏,则会有一种特殊效果出现,那些岩画会神奇般出现在你眼前,给人以特殊之感觉。为保护这处珍贵的古代文化遗迹,先后进行过二次大规模的保护工作。1987 年,内蒙古自治区文化厅拨专款对这处岩画进行了大面积区域性保护,制作了网围栏。1993 年乌海市人民政府拨专款进行了第二次保护工作,对部分重点岩画构筑了保护设施,实行了部分封闭性保护,建成了接待室和陈列室,基本上形成了召烧沟岩画博物馆的雏形。

在召烧沟西口南畔的石灰岩磐石上,分布有 200 余幅图像,90% 以上为形态各异的人面像。另外,在沟的北畔磐石上也有零星岩画分布,面积为 25×5 平方米,图形以动物为多,也有人面像,其磨刻风格、色泽和题材与南畔有区别,不是同一时代的岩画作品,比南畔稍晚一些。召烧沟岩画内容丰富,风格古朴,多为个体人面像图形(图版 2~24)。这些形态各异的人面像为诸多神灵的图腾

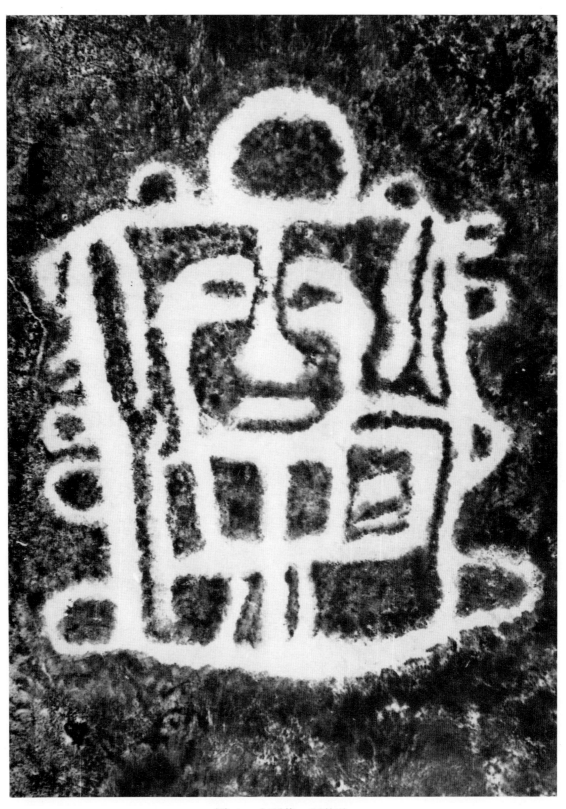

图二　人面像（召烧沟）
Human mask (Zhaoshaogou)

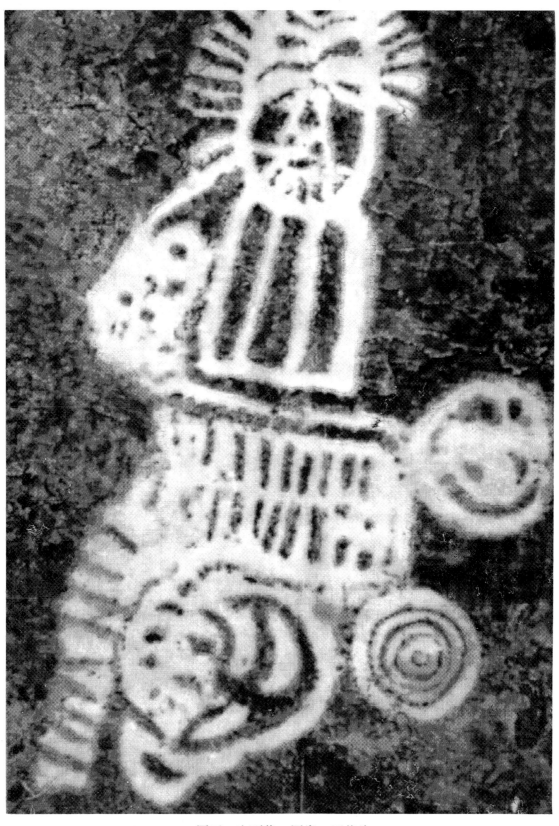

图三　人面像、图案（召烧沟）
Human masks and patterns (Zhaoshaogou)

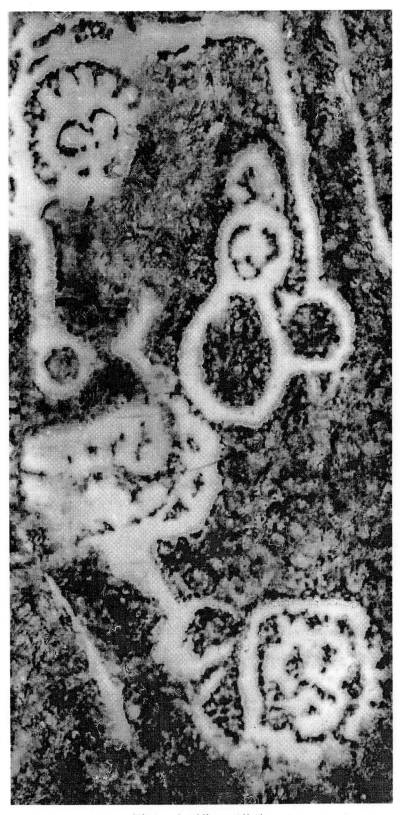

图四　人面像（召烧沟）
Human masks (Zhaoshaogou)

11

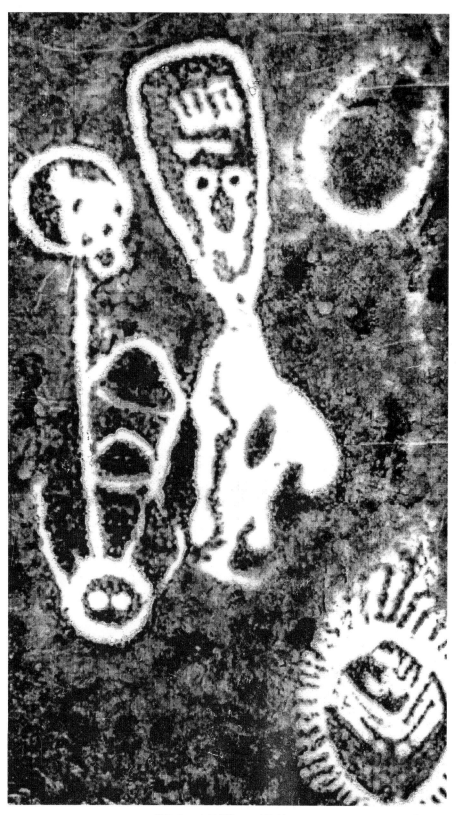

图五　人面像（召烧沟）
Human masks (Zhaoshaogou)

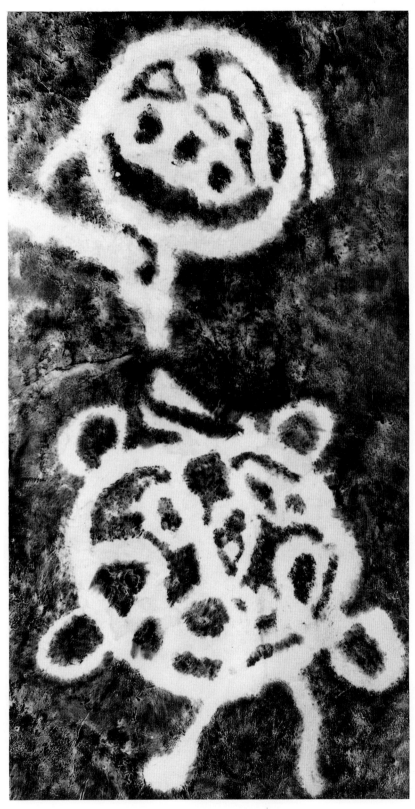

图六　人面像（召烧沟）
Human masks (Zhaoshaogou)

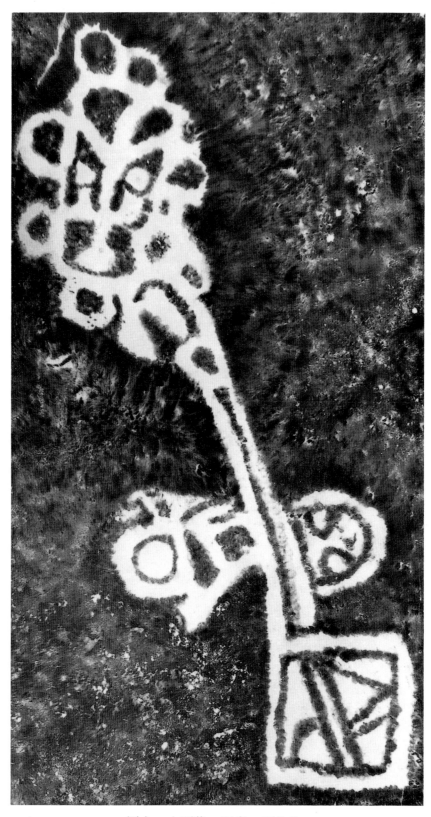

图七　人面像、图案（召烧沟）
Human masks and patterns (Zhaoshaogou)

14

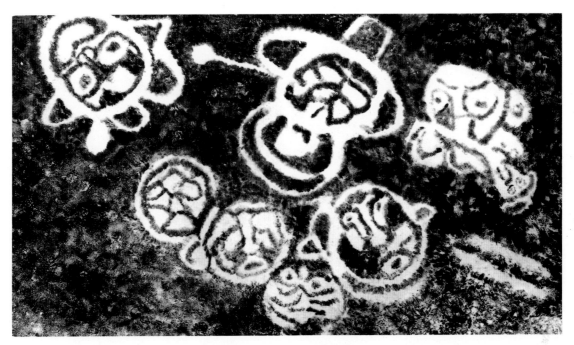

图八　人面像（召烧沟）
Human masks (Zhaoshaogou)

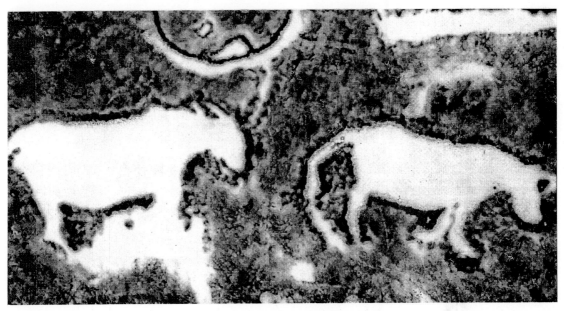

图九　动物（召烧沟）
Animals (Zhaoshaogou)

和象征，原始宗教的色彩十分浓厚。另外还有动物（图版47～49）、星辰（图版24）、脚印（图版41）、手印、符号（图版60）等图形。特别是人面像岩画十分精美，磨刻痕迹宽深，有的深达3厘米左右，实为中国人面像岩画之精华（图版4、5）。这些精美绝伦的艺术珍品生动有力地说明了我们的先民们在这里繁衍生息、游牧、狩猎的情景，反映了桌子山地带古代游牧民族的社会面貌、经济生活和原始宗教信仰，重现了游牧人的历史文化，为我们研究早期游牧民族的历史和文化、探索人类文明进程提供了极其重要的史料根据（图二～图一一）。

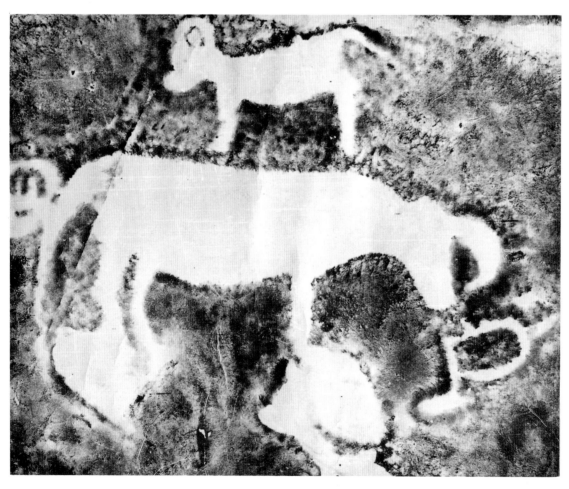

图一〇　动物（召烧沟）
Animals (Zhaoshaogou)

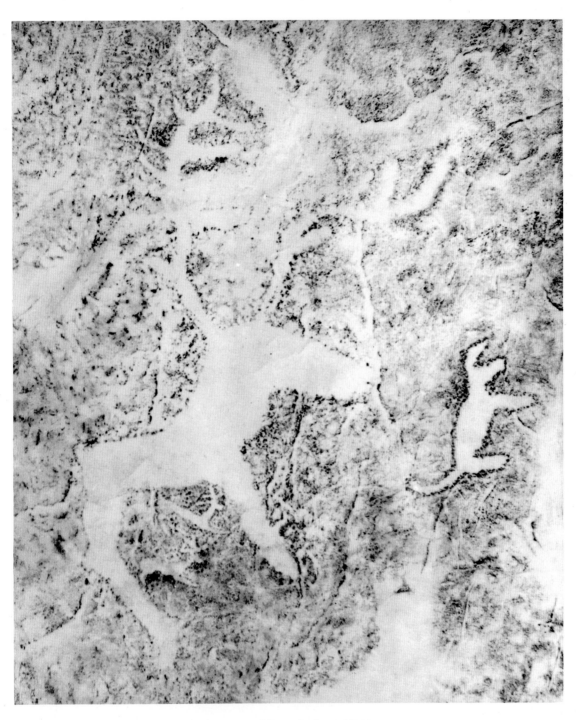

图一一　动物、鹿形（召烧沟）
Animals, deer (Zhaoshaogou)

二、苦菜沟岩画

位于市区东北10公里处（市区至乌海市煤矿简易公路附近），距乌海市煤矿南1公里路旁苦菜沟内的峭壁上。岩画分布从沟口开始，集中分布在南部白云岩峭壁上，北部峭壁有少量岩画分布。

南部峭壁上的岩画分布情况：

第1组：骑者、动物（图一二），面积为75×55厘米，位于沟口，画面为通体磨刻5个动物个体，排列规整。呈上二下二中一排列，上部两个个体一为骑者和马，另一为羊；中间一个体为犬；下面一为骑者与马，另一动物长颈，可能是长颈鹿。两个骑者形态逼真，下部骑者似作奔跑状，上部骑者则呈悠闲状。

第2组：流水（图一三），面积30×75厘米，画面磨刻痕迹较显著，有表现太阳的痕迹，也有表现河流的意思，归根结底是在表示流水。发现这幅岩画后，我们对该沟进行了认真考察。该沟的中部为一高台，高台下有积水，水深

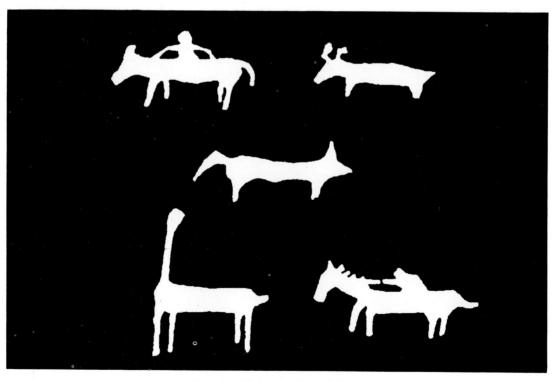

图一二　骑者、动物（苦菜沟）
Riders and animals (Kucaigou)

18

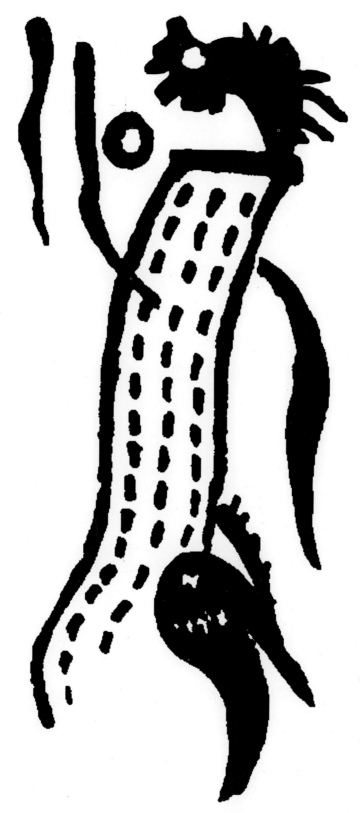

图一三　流水（苦菜沟）
Flowing water （Kucaigou）

0.8米左右，每逢下雨，这里会形成一个小瀑布，故这处岩画当是一幅表现流水的画面。由此可见古代游牧民族的强烈的表现意识。

第3组：人体、动物（图一四），面积60×75厘米，画面由4个个体构成。左边为一人面像和蛇形图形，蛇身与人面像交合在一起；右边为一人体图形，人体中下部有一圆形，似为一女性人体；两图中间下部有一不规则大圆，中间为一不规则小圆，该圆可能与人体中下部之圆形有关，象征女性生殖器。至于蛇形图，是否与"伏羲鳞身、女娲蛇躯"有渊源关系，尚待研究和考证。这是一幅反映生殖崇拜的岩画。

第4组：人面像、动物（图一五），面积200×70厘米，画面为5个个体组成的一组图形。左边为2个人面像，左上角的人面像简单，依次较复杂，且头部有饰物，似为女性，其右下为一圆圈，其右边为2个动物形。其中靠左的为猎犬形，右上角为一鸟形，可能与生殖崇拜有关，尚待考证与研究。

第5组：猴图腾（图版52），面积30×40厘米，画面为一猴面像，为单独个体，面部刻画十分生动。

第6组：人面像（图一六），面积100×60厘米，画面为5个个体图形。左上角为猴面像图腾，与羌人图腾崇拜有关，其余4个为人面像，形态各异，且画面简练、形象，其中有一髑面图形，为通体磨刻，其下部为一方形人面像，具有原始宗教色彩，整个画面反映了多神崇拜的内容。

第7组：人面像（图一七），面积120×80厘米，画面为3个人面像个体，形象各异，右上较为简单，面部基本表现为三点，中间的一个头部有3条辐射线。左上为一带刺芒状人面像，只磨刻两圆圈代表眼睛。

第8组：人面像、人体、鸟形（图一八），面积195×90厘米，画面表现为8个个体图形。其中有5个人面像，形态各异；1个人体，其姿态呈蹲式，两臂伸开，稍弯曲，头部有饰物，上身表示有披挂物，生殖器部分用圆圈表示，上下各一圆圈，从其面部表现似为男性；其下部为2个鸟形。笔者认为，画面中人体图形与鸟形的结合，意在表示生殖崇拜的内容。

第9组：人面像、鸟形（图一九），面积65×160厘米，画面构图极为精美，

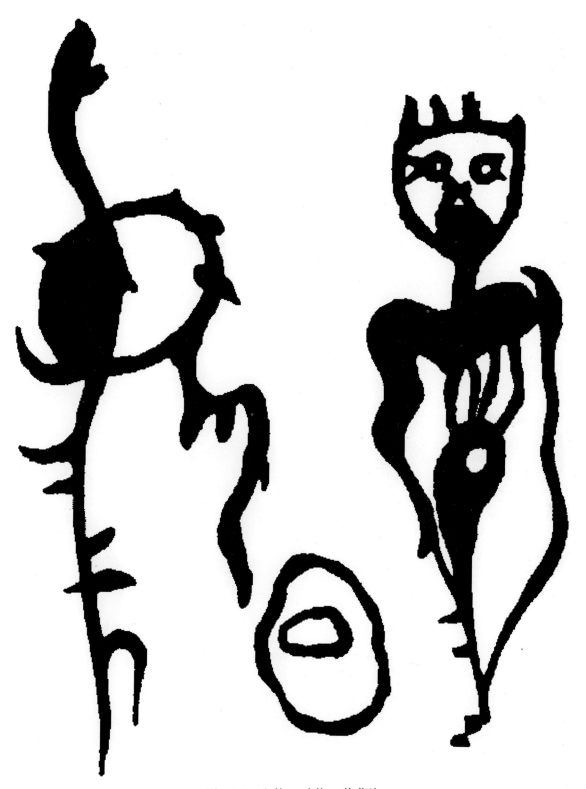

图一四　人体、动物（苦菜沟）
Human figure and animal (Kucaigou)

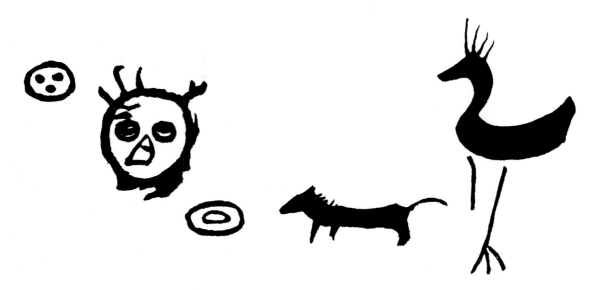

图一五　人面像、动物（苦菜沟）
Human masks and animals (Kucaigou)

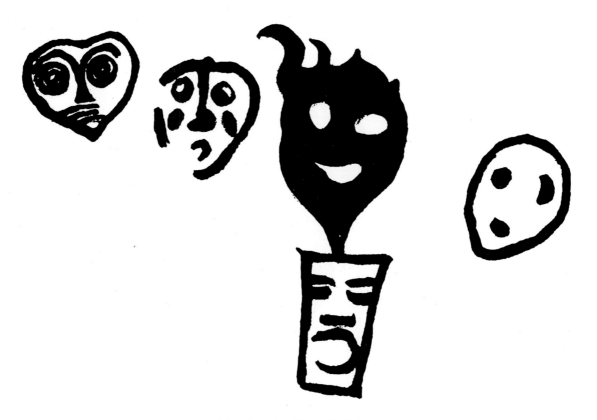

图一六　人面像（苦菜沟）
Human masks (Kucaigou)

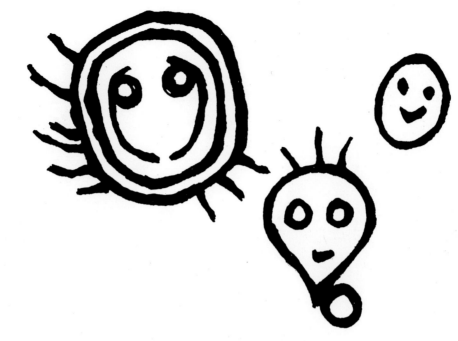

图一七　人面像（苦菜沟）
Human masks (Kucaigou)

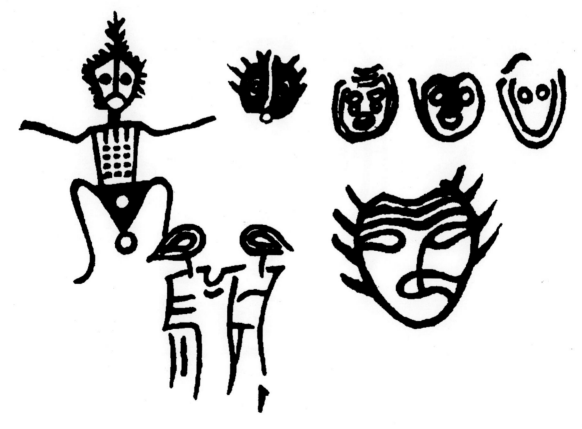

图一八　人面像、人体、鸟形（苦菜沟）
Human masks, human figure and birds (Kucaigou)

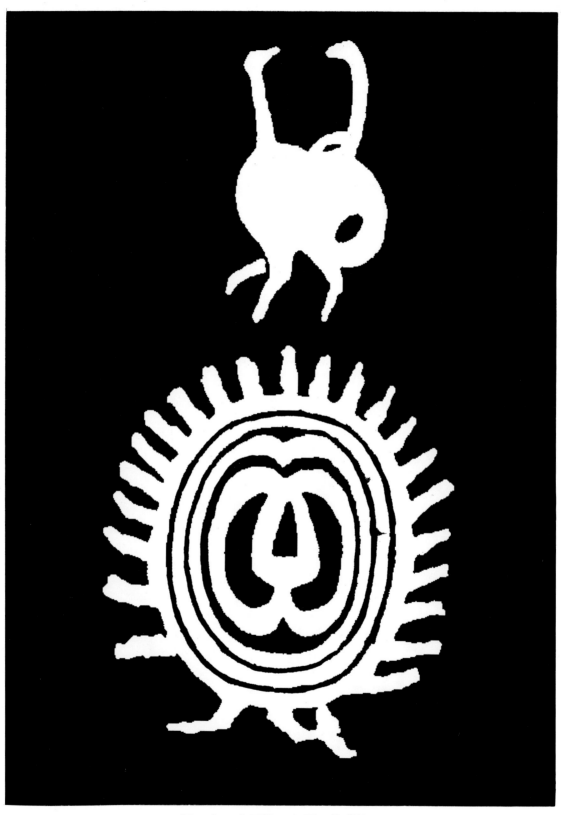

图一九　人面像、鸟形（苦菜沟）
Human mask and birds (Kucaigou)

上部为二鸟结合，似乎在交尾，下部为一人面像（图版40）。这幅人鸟组合图，是一幅绝妙地反映原始先民们生殖崇拜观念的岩画。特别是把两鸟交尾与人类的繁衍结合在一起，不能不说是一个绝妙的构思。

第10组：骑者、动物（图二〇），面积60×50厘米，画面左侧为一马形和羊形，右侧为一骑者，似乎在驾驭两个重叠之动物。这幅岩画具有非凡的表现力，似乎在向人们显示人的非凡的力量。

第11组：动物（图二一），面积90×60厘米，画面表现为13个动物个体，有羊、马、犬等，其中两角特长者为藏羚，极具夸张感。这幅动物群图疏密有致，形态各异，惟妙惟肖，反映了原始先民们非凡的表现力和想象力，具有重要的美学价值。

第12组：男性人体（图二二），面积50×70厘米，画面为通体磨刻之男性人体。人体站立，似在呐喊，单手上举，手中拿一物体，其生殖器挺举，生殖器下部为一带状物，脚部站立稳健，人体似一弓箭，这与阴山岩画中的男性人体有相似之处。这是一幅绝妙地反映男性生殖崇拜的岩画。

第13组：大角鹿（图版54），面积70×95厘米，画面将一大角鹿形象、逼真地磨刻在岩石上，特别是在对大角鹿的表现上，反映了原始先民对鹿的崇拜，也可能与先民们的鹿龙观念有关。

第14组：人面像、猴图腾（图二三），面积120×160厘米，画面为5个形态各异的人（猴）面像个体，其中3个为普通人面像，但表现手法不同，惟妙惟肖，2个为猴面像，也十分生动传神，为羌人先民的猴图腾崇拜。

第15组：人面像、雨神（图二四，图版38、39），面积170×160厘米，画面为5个形态各异的人面像，其中2个人面像用两条弧线相连，弧线中部有一"×"字形。人面像形态表现较为复杂，且图案化，特别是右上角一人面像，其上部为人面像，下部为流水形状。左上角之人面像特别表现了头部装饰物，两耳大且下垂，有装饰效果。笔者考证认为，这是原始先民们崇拜的"雨神"图，其断续线状表示雨水之意，是一幅十分罕见的岩画作品，它十分生动地反映了原始先民们渴望风调雨顺的愿望。

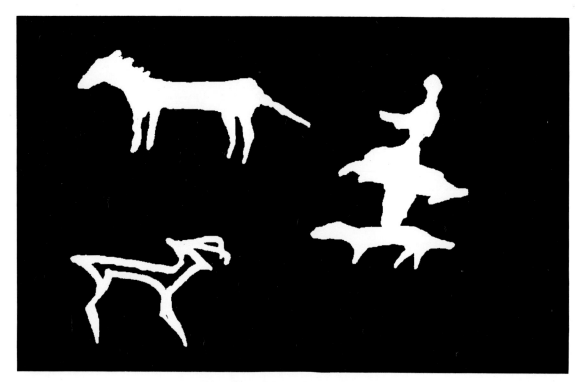

图二〇　骑者、动物（苦菜沟）
Rider, horses and goat (Kucaigou)

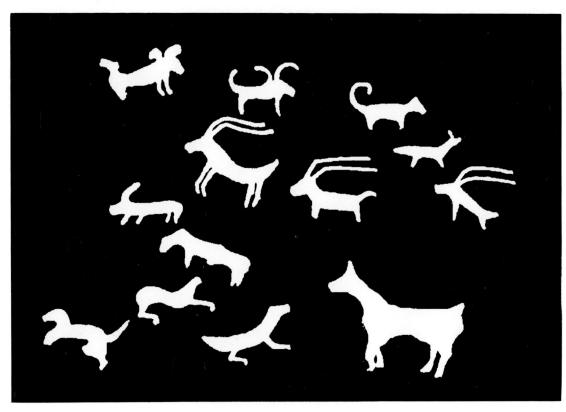

图二一　动物（苦菜沟）
Animals (Kucaigou)

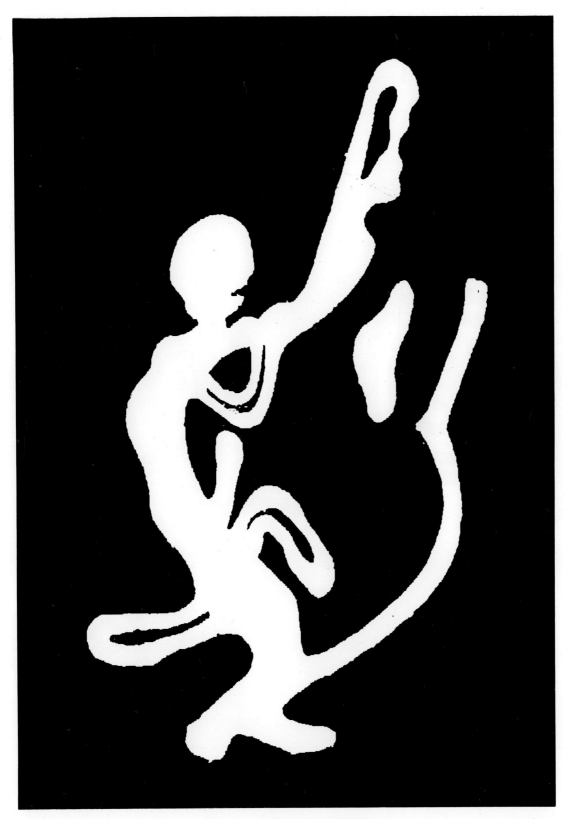

图二二　男性人体（苦菜沟）
Male human figure (Kucaigou)

图二三　人面像、猴图腾（苦菜沟）
Human masks and monkey totems (Kucaigou)

图二四　人面像、雨神（苦菜沟）
Human masks and the God of Rain (Kucaigou)

图二五　象形文字：日（苦菜沟）
Hieroglyph indicating "sun" (Kucaigou)

图二六　男性人体与女性分娩图（苦菜沟）
Male human figure and woman in her labor （Kucaigou）

第16组：象形文字（图二五），面积10×50厘米。这是一象形文字岩画"日"字，是北方游牧民族表现"日"字含义最早的象形文字。

第17组：人面像、猴图腾（图版51），面积70×30厘米，画面为两个单独个体组成。左侧为圆形人面像；右侧是一猴面像，为猴图腾形象。

第18组：男性人体与女性分娩图（图二六），面积105×120厘米，画面表现为男性人体和女性人体。男性人体面部凶猛，身着饰物，大概为兽骨、骨片之类的东西，为古代先民们佩戴之物，其身体下部对男根的表现十分显著，十分粗壮，显示了男性阳刚之气（图版46）；而身边另一人体，则显得十分俊秀、柔弱，为一女性人体，其身体下部为一分娩物，意为女性分娩，这是一组生殖崇拜岩画，寓意为男女交合、繁衍人口。从这幅岩画可以明显看出，当时的社会形态为男性占统治地位的社会形态。

苦菜沟北部岩画分布：

第1组：雨神（图二七），面积300×200厘米，画面表现了两个不同形态

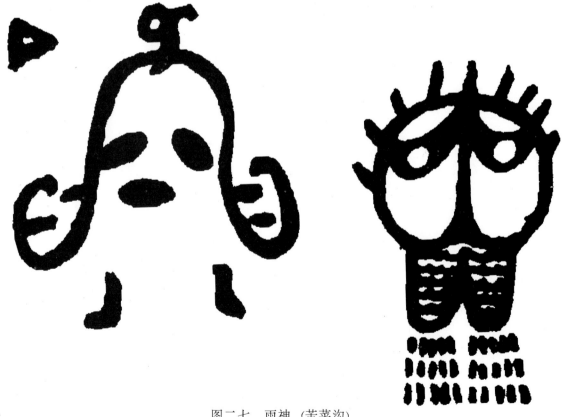

图二七　雨神（苦菜沟）
The God of Rain （Kucaigou）

的人面像，左边的人面像极为特殊和简练，在桌子山岩画中十分罕见；右边的人面像比图二四的"雨神"图表现更为生动传神。这两个个体图形相结合似在表现一个完整的"雨神"图，是原始先民们崇拜"雨神"的象征。

第2组：动物（图二八），面积250×150厘米，画面表现了9个动物个体，据考证为羊、犬、鹰、鹤四种动物，其中双角特长的动物为藏羚。这幅岩画与先民们的狩猎意识有关，其中鹤和鹰首次在桌子山岩画中出现，而且每个动物的表现手法互不雷同，生动传神，是一幅不可多得的岩画佳品。

第3组：山沟示意图和人面像（图版65），面积110×170厘米，画面右边为一人面像，头部有一很高的饰物；左侧为一弯曲线条，上部有一形似太阳之物。这是一幅十分有趣的岩画，笔者对此进行了考证和研究，发现这一线条形状与苦菜沟的走向基本一致，因此，可以认为，这是一幅原始先民们表现地形的山沟示意图，为原始游牧部落早期的地图。

第4组：骑者、动物（图二九），面积140×100厘米，画面为3个动物个体，表现3匹马在行进，左上角为一骑者，十分平稳，是一幅表现游牧民族生活的岩画。

第5组：人面像（图三〇），面积150×170厘米，这幅岩画位于悬崖峭壁之上部，人很难靠近，我们拓印这幅岩画，是用绳索吊着下去的，足见当时制作之艰难。这组岩画表现了7个形态各异的人面像个体，生动传神，装饰性较强。

苦菜沟岩画的内容有人面像、猴图腾、男性人体、女性分娩、动物（羊、狗、鸟、鹰、鹤、猴面像、大角鹿等），进入苦菜沟，身临其境，注视这些磨刻在悬崖峭壁上的一组组画面，使人有一种神秘感，足见这些岩画蕴藏着浓厚的原始宗教色彩。站在岩画分布路线的羊肠小道向西远眺，黄河和对岸的乌兰布和大沙漠历历在目，仿佛就在眼前。这里实为风水宝地，为古代游牧部落的祭祀之地。

三、毛尔沟岩画

位于市区东北12公里处的乌兰布和煤矿东南1公里的毛尔沟口的悬崖峭壁上，岩画集中分布在南部峭壁上。

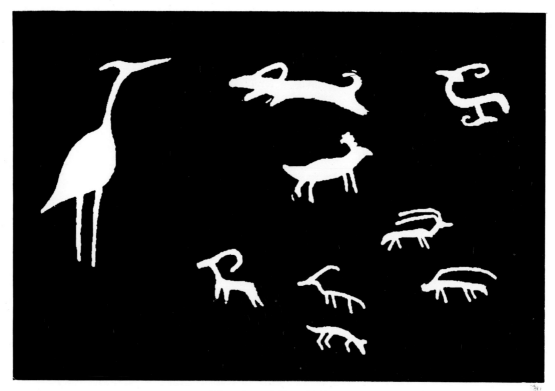

图二八　动物（苦菜沟）
Animals（Kucaigou）

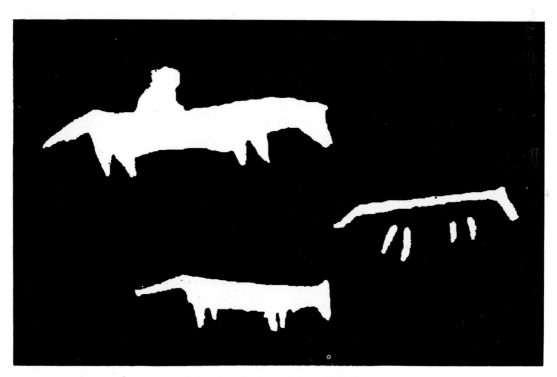

图二九　骑者、动物（苦菜沟）
Rider and animals（Kucaigou）

34

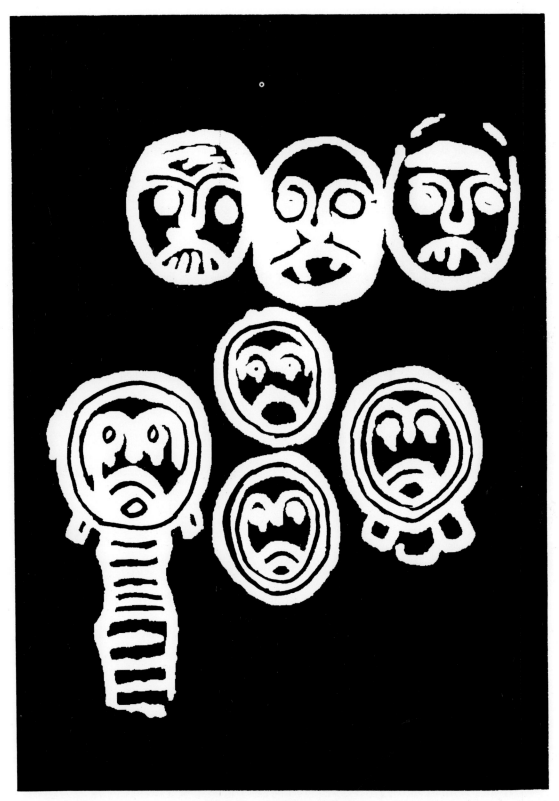

图三〇　人面像（苦菜沟）
Human masks （Kucaigou）

这里刻制岩画的南部峭壁呈灰色，岩石硬度大约 6 度以上，其人面像的磨刻痕迹深达 2 厘米以上，人站远处就可看到，而动物图形则是划刻出来的，痕迹较浅，人到近处方可看到。这处岩画的人面像的特点是：形态各异，有椭圆、尖顶、圆形等形态，也有猴面像图腾；人面像有带辐射线状的，也有部分不带辐射线的，而其面部表现却神态各异（图版 25～36）。笔者认为，这些形态、神态各异的人面像，也是诸多神灵的体现，反映了古代先民们多神崇拜的原始宗教观念。这里的动物图形有羊、马、犬等，且多为个体动物，其造型也十分生动。

毛尔沟系桌子山脉大峡谷之一，这里的岩画也表现出浓厚的原始宗教色彩，为古代游牧民族的祭祀之地。

四、苏白音沟岩画

位于市区东 10 公里，乌海市煤矿东南 5 公里的苏白音沟西口北部峭壁上。苏白音沟为东西走向，长约 10 公里，宽约 400 米，是通往伊盟鄂尔多斯草原阿尔巴斯苏木的交通要道，来往车辆行人甚多。岩画凿刻在距沟底约 15 米的北部崖壁上，画面呈浅黄色，站在沟底看得十分清楚。此处岩画只有 3 组图形，但却十分生动。

第 1 组：舞蹈图（图三一），人物形体从左至右大小有别，具有透视效果，其面部均有表现，双臂平伸，左臂从肘部向上弯曲，五指分开，两腿甚短，且表现有男性生殖器，显示其为男性。这是一幅反映原始舞蹈的岩画。

第 2 组：老虎（图版 56），面积 72×117 厘米，口大张似在咆哮，且显示有锋利之牙齿，平面表示前后各一条腿，身体有简易线条。

第 3 组：为一特异之人面像，黥面，面积为 40×40 厘米，头部有刺芒状物，面部怪异，具有狰狞感。

五、苏白音后沟岩画

分布于距市区东 6 公里的苏白音后沟西口北部崖壁上，岩画内容多为动物，有犬、羊、大角鹿（图三二）等，且有场面宏伟之狩猎图。该处岩画因遭采石者破坏，现所剩无几。

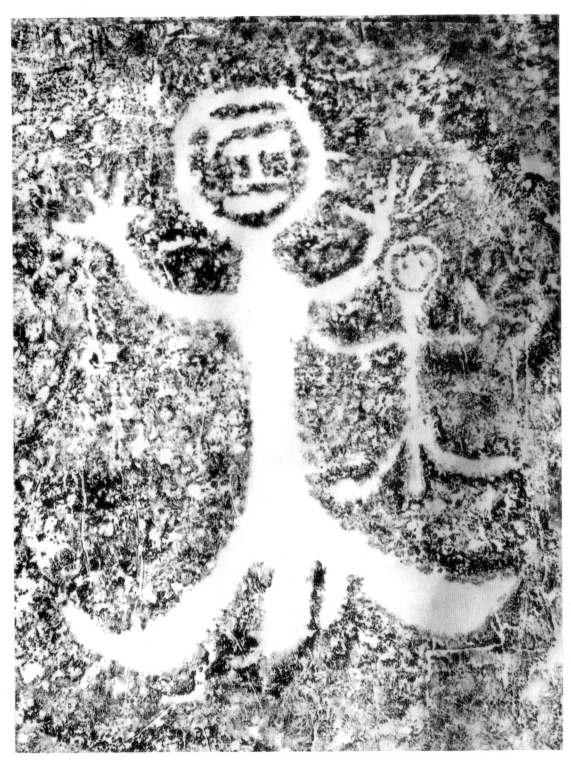

图三一　舞蹈图（苏白音沟）

Dancers（Subaiyingou）

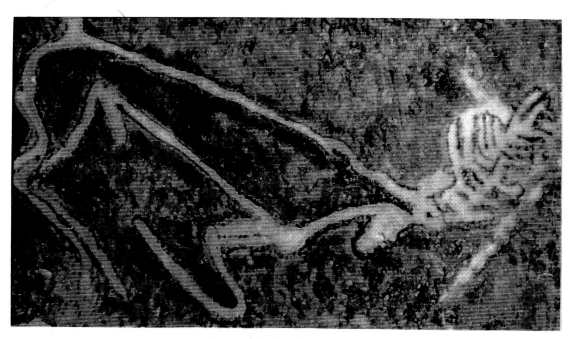

图三二　动物（苏白音后沟）
Animal (Subaiyinhougou)

六、雀儿沟岩画

位于乌海市海南区境内公乌素露天矿西南 2 公里，海勃湾发电厂东南 4 公里的雀儿沟内的山丘峭壁砂岩上。画面内容为人体图形、动物图形等。图版 57 为 2 个动物个体，头部相对，相交处上部有一大圆圈，三层圆中间一点，造型十分优美，笔者认为，这幅岩画具有生殖崇拜之内涵，表示动物的繁衍意识。图版 59 为动物图，磨刻在一独立巨石上，其画面表现有羊、马、犬等，并似乎有车辆岩画的痕迹。该岩画磨刻痕迹虽浅，但看得却十分清晰。图版 58 表示几个动物个体与一人体，人体双腿横向分开，从膝关节处向上弯曲，似为男性。

通过对这 6 处分布较集中的岩画之研究可以看出，它们有一个共同点，就是环境选择的一致性，无论是山坡岩画，还是峭壁岩画，大部分分布在南侧，北侧只有一小部分，而且都在沟口，地势开阔。这些地方多为山高谷深，每当夏季山洪暴发，涛声震天，古代先民认为这些地方为神灵居住之地。有舞蹈图案的岩画多磨刻在沟畔立崖高处，大概当时娱神媚神欢庆获取胜利果实的活动通常在那里举行。

在制作方法上有两种风格：一是以召烧沟岩画为代表的独特风格的人面像

岩画，其磨刻深度达 3 厘米，宽度达 4~6 厘米。笔者认为，该处岩画以先凿后磨的方法制成。二是划刻法制成，有的岩画纯属划刻，痕迹很浅，有些动物岩画就属这种类型。

桌子山岩画的内容丰富，其显著的特点，就是人面像占绝大多数，总体分布达到 80% 左右，且多为个体。这就赋予其神秘的宗教色彩。这也是区别于阴山岩画、贺兰山岩画、乌兰察布岩画和新疆岩画的一个显著特征。另外，还有人体、动物、天体、手印、足印和一些抽象的符号等。这些丰富多彩的岩画，组成了波澜壮阔的宏伟历史画卷。

人面像岩画集中在召烧沟，可谓精美绝伦所在。这些岩画磨刻在沟口南畔的石灰岩磐石上，在毛尔沟、苦菜沟也有分布。这些人面像神态各异，有的肃穆，有的狰狞可怖，有的笑容可掬，喜怒哀乐表之于形。据考证，这些人面像都是神灵图腾，多数为太阳等神灵的象征，显然都是氏族部落顶礼膜拜的神灵。以人面像出现的偶像崇拜，是原始宗教的表现形式。它使古代先民们对神灵威力充满信心。这些人面像的形状越特殊，越显示其非凡的本领。由此可见，桌子山岩画中的人面像图腾，是对人们无法抗拒的自然物的神化，也可以说是自然力的人格化，与其它一切形式的原始宗教一样，它本质上都反映了人与自然界的矛盾，不过在这一矛盾中，人采取了乞求神灵恩赐的方法。

桌子山岩画中的动物形象在各个岩画点上都有分布，有大角鹿、羚羊、马、奔羊、犬、岩羊、虎、盘羊等，并伴有古代先民们的狩猎场面。这些动物岩画的本身，就是这个地区自然环境沧桑变化的直接见证。苦菜沟和苏白音后沟中的大角鹿岩画，鹿角甚大，具有大角鹿的显著特征。据此，可以认定这种大角鹿在桌子山一带的生存事实，而且它比游牧民族产生的年代更早。这些动物岩画，反映出了古代先民们的动物崇拜观念。按照他们的思维逻辑，他们把可能与现实、主观与客观混同起来，认为拥有野兽形象就意味着在一定程度上占有形象所表示的实体，这里显然具有巫术色彩。

岩画中反映生殖崇拜观念的内容也很常见，有表现男性和女性生殖器的画面，有女性分娩的画面，生动传神。手印岩画和足印岩画在召烧沟岩画中也有

发现。足印岩画（图版41）也是反映生殖崇拜的，这在许多史料中多有介绍。

岩画中的日月星辰，反映了古代先民们的天体崇拜观念，也反映了他们对天体的原始认识，他们将太阳和星、云与神灵联系在一起。其中以太阳等形象最多，有单独的，也有四个太阳放在一个图像中的（见图版62），充分反映了先民们对太阳的崇拜和需求，他们对太阳的作用赋予种种神奇的幻想，当作超自然的神来崇拜。

关于岩画的断代问题，是一个十分复杂的问题，对此，国内外许多专家学者都在运用考古学和比较学的方法进行研究。科学确定岩画的年代，具体为哪个民族所为，并较准确地破译岩画这一神秘文化的内涵，也绝非易事，需要有个过程，但探索岩画所表达的内容和基本思想还是可能的。对于桌子山岩画，盖山林先生曾在十几年前做过大量开拓性的工作，并在《阴山岩画》中做过精辟的论述，给我以启迪。

北魏地理学家郦道元是世界上最早记录并考察岩画的人，由他著述的《水经注》中提到的岩画题材非常丰富，几乎涉及社会生活的诸方面，如：马、牛、羊、虎、鹿等动物；人面像等神灵图像；与原始宗教和生殖崇拜有关的内容等。他在《水经注》"河水"条中谈到黄河由宁夏将入内蒙古境内时写道："河水又东北，历石崖山西，去北地五百里。山石之上，自然有文，尽若虎马之状，粲然成著，类似图焉，故亦谓之画石山也。"读此我想，郦道元沿黄河由宁夏入内蒙古境内，并抵阴山，桌子山所在地即乌海境内为其必经之地，不可逾越。"画石山"当指磨刻岩画之山，所谈到的贺兰山北部岩画即为桌子山岩画。由此可见，乌海桌子山附近曾经留下过郦道元的足迹。史料记载足以佐证，早在北魏之前，桌子山地区就有岩画存在，这是毋庸置疑的事实。据此，笔者可以推断，桌子山主体岩画的漫长历史，其下限至少应在北魏之前，距今约1000多年前。

从桌子山岩画的文化内涵看，它具有人类早期的某些文化特征：

第一，岩画中有大量形态各异的动物图形，表现了原始先民们的动物图腾崇拜，却无一例植物崇拜的图形，说明在制作岩画时，原始先民们还处于游牧狩猎的文化阶段，尚未进入农耕文化时期。原始人经历了由猿变成人的漫长过

程，是劳动和学会使用火使其发生了质的变化，这种变化使原始人从动物群中分化出来。但他们并没有把自己与自然分开而是将自身和大自然的现象和力量联系起来，融为一体。在先民们看来，每个氏族成员都起源于某种动物。于是，在人类历史上就有许多民族把动物视为自己民族或氏族部落的图腾，他们以此为标志，并赋予其许多奇妙的传说，这就是原始社会中图腾崇拜的历史时期。羌人先民们将羊、马、猴视为氏族部落的图腾，是有其历史渊源的。因为这些动物曾给羌人先民们带来实惠，因此，在其氏族的自下而上和发展中就把这些动物视为"圣物"，加以崇拜。

第二，在表现生殖崇拜的岩画中，以男性生殖崇拜尤其是男性生殖器的崇拜为主，特别值得一提的是苦莱沟岩画中男性人体岩画（图二二）、苏白音沟岩画中的舞蹈图（图三一），人物形象均系男性，生动形象地表现男性的力量，说明了男性在当时氏族部落中居于主导和支配地位。在动物岩画中绝大部分图形表现了雄性动物的形态（图三二）。从岩画中可以看出，原始先民们的生殖崇拜是毫无掩饰的，是赤裸裸的。首先表现在对男性生殖器的夸大上，桌子山岩画中的男性生殖器都充分显示其粗状、坚挺，表现了男性生殖器之巨大力量。在表现男女交媾时（图二六），画面并非单纯表现了男女两个个体，男性突出表现其生殖器部位，粗壮、坚挺有力；而女性则突出表现其下部之生殖分娩物，两手表现为五指分开，似作用力状。笔者认为，作画者将男女人体放在一起，意在表现男女交媾、繁殖人口之意，但未把男女两个人体交合一起以示交媾。此为一种间接表示方式，比男女直接媾合在一起的岩画制作年代要稍早一些。

第三，岩画中多以自然物作为崇拜对象，众多神灵的物化，羊、马、犬、猴等动物的崇拜，日、月、星、辰的崇拜，说明氏族社会尚处于原始宗教产生的时期，原始先民们的思维受万物有灵观念的支配，为原始拜物教。从岩画制作风格讲，以具象写实的表现手法为主，而抽象表现手法微乎其微。说明当时人类思维尚处于原始形态。

第四，桌子山形状各异、神态各异的人面像为多种神灵的偶像，说明人类尚处于多神崇拜的原始宗教阶段。多神崇拜即相信并崇拜多位神灵的原始宗

教，即多神教。多神教相信众多神灵存在，其核心思想是万物皆有灵。在桌子山岩画中，那些形态各异的人面像，就是这些众多神灵的象征，而这些神灵中，以太阳神即天神为上；对人面像的处理，呈现各种不同神态，表现众多神灵的地位、神通、威力之不尽相同，而这些神灵，则都是自然体和自然力的人格化。在原始社会中，先民们普遍认为一些自然物和自然现象具有生命、意志、灵性和神奇的能力，并能影响人类的命运。因而将其作为崇拜对象，并向其表示敬畏，求其保护和降福。原始部落因其所处环境的不同或所能经常遇到的自然现象而产生不同的自然崇拜。他们近山则崇拜山，将山视为"山神"；近水则崇拜"水神"；每遇刮风下雨，风雨雷电交加，则崇拜"雨神"、"风神"、"雷神"等，并赋予众多神灵以丰富多采的文化内涵，成为美丽的传说世代流传。

对于桌子山岩画磨刻的大致年代，笔者对此进行了长期的研究和考证，并结合对岩画分布区范围内新石器时代遗址的调查研究，发现在岩画较集中的地区，如在苦菜沟岩画和苏白音沟岩画的附近，有大面积的新石器时代聚落遗址，并采集到大量彩陶陶片和细石器。联系到岩画的内涵和文化特征特别是大量的男性生殖崇拜人体岩画，笔者认为，对于岩画磨刻年代的上限大致可推断为新石器时代晚期的父系氏族社会时期。

在召烧沟岩画和苦菜沟岩画中发现有羊图腾、马图腾和猴图腾以及"五神崇拜"的图腾（图三三），同时，我们也发现在召烧沟岩画处盛产白色石英石，这种白色石英石曾被羌民族先民们置五块于居住处，用于供奉"五神"，联系古代羌人的图腾崇拜习俗和多神崇拜特别是"五神崇拜"的原始宗教信仰，不难看出，它们之间存在着某种内在联系。早在新石器时代，古代羌等游牧部落的先民们就曾在这里繁衍生息，是古代羌人先民等游牧民族创造了桌子山岩画这一灿烂的古代文化艺术。

笔者在对桌子山岩画的研究考察过程中，也发现了岩画间的打破与叠压关系，也有少量岩画不属同一时期。但可以认定，其主体岩画为羌人先民所为，属新石器时代晚期。部分稍晚些的岩画也为信仰萨满教的游牧民族所为，是萨满教文化的产物。

图三三　五神图腾（召烧沟）
Totem of the "Five Gods" (Zhaoshaogou)

　　桌子山岩画，是远古时代生活在桌子山一带的先民们智慧的结晶，生动地表达了他们的思维和情感，是其生活和劳动的真实写照。这一艺术珍品，是古代游牧人在漫长的历史岁月里用智慧和双手浇灌出来的艺术之花，是古代文明的重要标志。

二、桌子山岩画与原始宗教

　　原始社会的最早的宗教信仰为拜物教，即为原始宗教。原始先民们崇尚万物皆有灵，通常以自然崇拜、图腾崇拜和祖先崇拜的形式出现，并逐步演化为多神阶段和一神阶段，这是不可逾越的古代宗教的发展阶段。古代先民们在抽象的神灵观念和拜神观念明确产生之前，先是通过特定具体形象所构成的象征，把某些特定的物体当作具有超自然力的活物加以崇拜，来寄托某种朦胧的幻觉。不少原始部落都有自行刻制物像（即所谓物神）作为崇拜对象的习俗。桌子山岩画中大量的以人面像为代表的偶像图腾，是太阳神等诸多神灵的象征，是氏族部落顶礼膜拜的神灵，具有浓厚的原始宗教色彩。

　　大多数岩画都与山有密切关系，这与古代先民原始宗教中崇拜大山有关。他们将山视为山神，因为人类的始祖是从大山中走出来的，至今，仍有一些民族包括部分少数民族还生活在大山里，在那里繁衍生息。从古至今，有不少以山神为主题的神话传说，这些山被赋予许多神灵的属性而加以崇拜、加以神化，至今在不少山里还有山神庙，香火不断，老百姓顶礼膜拜。泰山、华山、衡山、恒山、嵩山被称为"五岳之神"，古代帝王多去拜祭或派钦差大臣前去祭祀。据《史记·封禅书》记载，全国有数十座大山被神化，并修建山神庙加以祭奠。在殷墟卜辞和《山海经》中都谈到了祭山神的方式。

　　古代萨满教就有拜山的习俗。他们认为，山曾是氏族部落祖先的起源地和居住地，并主宰各类禽兽。古代突厥可汗每年都要会同各部落首领到祖先栖息

过的山洞杀牲祭祀，称为祭圣山。氐羌民族视大山为山神。羌人崇拜"山神"，他们拜山，祈求山神开恩，保佑氏族部落平安、人畜两旺。鄂伦春、鄂温克族猎人认为禽兽属山神（白恰那）豢养，日常狩猎多寡，全是山神赐予。并传说山神能变成老虎，常游荡于山林，帮助猎人。故只要进山狩猎，禁绝喧哗，以免触犯山神。凡经陡崖、老林，都要向山神祈求好运。山口的大树都被剥去树皮，绘成一幅幅形似人脸的山神像，以供过往猎人叩拜。

基于古代游牧民族的崇拜山神的原始宗教观念，结合桌子山岩画的分布规律和特点，我们发现，这些岩画都磨刻在山涧沟口的山坡或峭壁上，山谷前多为视野良好的开阔地带。联系岩画所表达的内容，我们推断，这些岩画点当为古代先民们的祭祀之地，岩画中的人面像即为他们所崇拜的山神、天神、祖神等神灵形象。

在桌子山一带繁衍生息的古代先民们，在严峻的生存斗争中因不能理解自然界各种变化莫测现象的因果关系，从而产生恐惧、惊慌和神秘感觉，认为在他们周围的各种事物中存在着一种超自然的力量，这种力量主宰或影响着人们的生活。因此，他们便对自然、自然力或进而将其人格化作为神灵加以膜拜，并期望以祈祷、祭祀等对它们施加影响。崇拜的对象越来越多，包括山岳河川、风雨雷电、动物、植物以至日月星辰诸天体。

早在公元前 6 世纪，主张一神论和抽象神论的希腊埃利亚学派哲学家色诺芬尼曾观察到：色雷斯人和埃塞俄比亚人分别按照各自民族的脸形来塑造本族神灵的相貌，他据此推论，如果动物能够绘画或雕刻，也将各按自己的形象来塑造自己的神灵。原始宗教的发展过程，也是古代先民们的思维发展过程。万物有灵观念的形成，也是原始宗教正式诞生的标志，对原始先民来讲，宗教正是社会本身的"神圣化结晶"。

原始人很早就已能模拟狩猎对象的形态和活动样式，如披戴野兽头形和皮毛并作与对象相似的动作，以达到不惊动对象而接近狩猎目标的目的。这类行为又很自然地在事先练习和抬着猎物满载而归时的欢乐歌舞中，被反复重演。其行动的实效性和娱乐性、实感性和幻想性，都无意识地混合在一起，从这样

的活动中，陆续演化出各种原始巫术，除模拟狩猎对象的动作而舞蹈欢唱外（图三一），还包括文身、佩戴猎获物的牙齿或骨片，绘制或雕塑动物形象和狩猎图像等（图版47、48），并认为这样做可以增加狩猎效果。这些巫术产生于神话之前，是为了达到某种目的。而神话则是在对仪式之由来和达到的效果进行解释中陆续形成的，而这种解释则是由能够沟通神与人的特殊人物——巫师来完成的。

原始宗教的最初形式为自然宗教。它以自然物和自然力为崇拜对象，自然崇拜是其基本表现形态。此外，还包括万物有灵论、拜物教、图腾崇拜。紧密围绕着生（生殖崇拜、人口繁衍）、死（鬼魂观念）和食物（可供食用的动物）这三个方面核心内容来表现的。原始先民们将自然物和自然力视为有生命、意志并有伟大能力的对象。他们对此既依赖又畏惧，依赖则对其崇拜、求告、祈祷；畏惧则把其视作神灵、鬼魂，求其保护自己，祈望风调雨顺、狩猎成功、人畜两旺、部落发展。这也是原始宗教的根本归宿，它可以借此凝聚部落人群的力量，维系部落人群的团结和生存，维系部落人群的一致性，进而共同对付其它部落，达到内聚外拒的目的。

桌子山岩画的浓厚的原始宗教色彩，主要表现在以下五个方面：

1. 神灵崇拜

羌民族为中国历史上具有悠久历史的民族，古代羌人信奉原始拜物教，拜物教崇拜的对象为人体、物体、神像等，其核心思想是相信万物皆有灵的观念。古代羌人为多神崇拜，主要供奉"五神"，即：天神、地神、山神、山神娘娘和树神。在五神之中，天神为上，即太阳神为上，是至高无上的，认为它是万物之主宰，能祸佑人畜。另外，还崇拜羊神、火神、水神等10多种神灵。萨满教具有较复杂的灵魂观念，在万物有灵信念的支配下，以崇拜氏族和部落祖先为主，崇拜各种神灵。它常常赋予火、山川树木、日月星辰、风雨雷电、云雾和某些动物以人格化的想象和神秘化的灵性，视为主宰自然和人间的神灵。他们认为，各种神灵的意志是不能违抗的，它们的威力是无比的，只有祈求各种神灵来保护自己，才能免受野兽伤害，才能狩猎成果丰硕，才能人畜平安、安居

46

乐业。

古代先民们的神灵崇拜多用偶像和图腾来表示，这些偶像多似人形。桌子山岩画中大量的形态各异的人面像图形，就是其多神崇拜的象征，是古代先民们将所崇拜的各种神灵形象拟人化，赋予其生命和灵性，以增强原始人群同自然抗争的勇气和信心。我们可以想像，原始先民们在生活和生产劳动中，伴随着他们的是许多现象的发生，这些现象有的能给他们带来欢乐和喜悦，有的则会带来死亡和恐惧。太阳出来，光芒万丈，给人间带来光明和温暖，使万物生长，人畜两旺，于是，他们则崇拜太阳，将其视为神灵加以崇拜，继而磨刻了太阳神（图三四、三五，图版4、5、8、30、62），并将其拟人化。世界上有许多原始民族崇拜太阳，古罗马崇拜日神"梭尔"，古希腊崇拜日神"希利奥斯"，古代印度也有崇拜日神的习俗，秘鲁先民们把酋长视为太阳之子。在我国远古时期就曾广泛存在着崇拜太阳神并把其视为最高天神的原始宗教，有不少原始部落将太阳视为图腾，加以崇拜，比如传说中的太昊或少昊都是太阳神的化身。"昊"为天日之结合，寓意太阳为至高无上之神灵。于是古代先民们开始在器物或岩石上绘画或磨刻太阳的形象，以示崇拜之意。在桌子山岩画中，有许多太阳神形象，这些太阳神以人面像的形式出现，在召烧沟岩画中有集中表现。这些太阳神的形态各异，图形四周布满辐射状线条，象征太阳光芒四射，还有将四个太阳放在一起的组合太阳图，充分表现了生活在桌子山一带的古代先民们对太阳神的崇拜意识。因此，可以说，对太阳神的表现和崇拜是桌子山岩画的重要内容。盖山林先生在《中国岩画学》一书中指出："人面像加太阳的光冠，是人格化了的太阳神形象，是人的物化和物的人化的综合体。由自然物（太阳）和人（人面）两种因素构成，即人的正面形象＋太阳光辉＝太阳神。它具有二重性：首先是有人性（或人格），同人一样智慧、灵巧，它也有七情六欲，从太阳神面部的喜怒哀乐的表情可以证实这一点。其次，是它的物性（即太阳格），即太阳的威力，它是神奇妙异的发光体，能赋予大自然生机，给万物以生命。神的两重性，特别易于使人的心灵联想起关于崇高、无限威严、至高无上的主宰和神秘力量的观念。见于岩画的太阳神，特别能唤起人的神灵显现的感

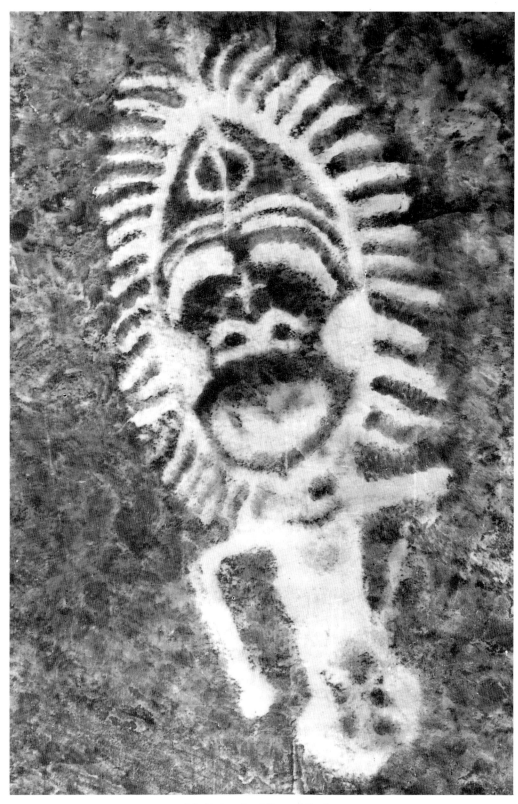

图三四　人面像（召烧沟）
Human mask（Zhaoshaogou）

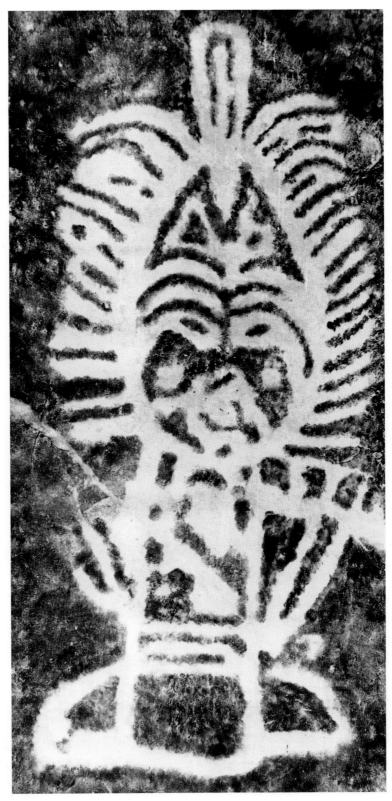

图三五　人面像（召烧沟）
Human mask (Zhaoshaogou)

性，即关于神的灵验的感性。"

在桌子山岩画中，有许多人面像岩画形似面具（参见图三六、三七、三八，图版33等）。这些人面像，也是各种神灵的象征。在古代原始部落的宗教祭祀仪式中，有的部落将自己崇拜的神灵制作成面具加以崇拜。这种现象直至近现代在一些少数民族中仍有存在，如：蒙藏民族的"查玛"。原始氏族部落的先民们在生产和生活中要同各种野兽斗争，他们以此来装扮自己，恫吓野兽，以显

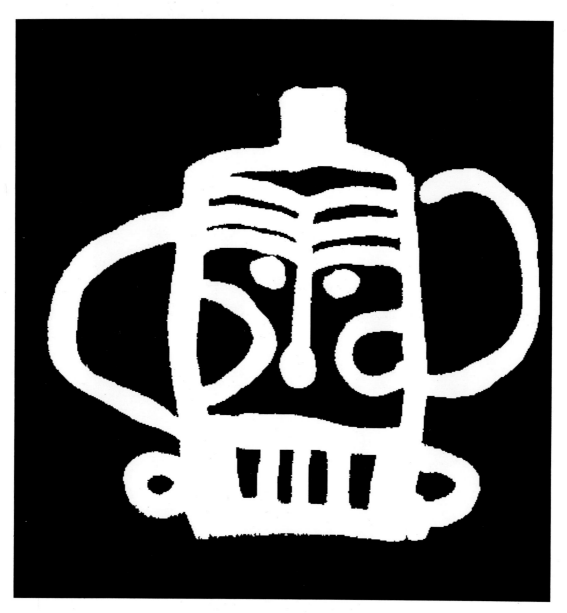

图三六　人面像（召烧沟）
Human mask (Zhaoshaogou)

示自己的威力，增强战胜各种野兽的力量和信念，捕获野兽，并战胜之。那些形态各异的人面像，是古代先民们多神崇拜的产物。在原始宗教中，就有不少氏族部落自行刻制物像作为崇拜对象的习俗，而刻制这些物像并赋予其含义和说法的，是那些原始氏族部落中的思维较为超前和发达者，他们是最先摆脱蒙昧的人，是他们用这些神秘的符号——岩画，来统一氏族部落人群的思想观念，来增强其力量，维持其生存和发展，这也是原始宗教的作用。只有通过原始宗教的多重象征为中介，抽象的神灵概念、一神论的概念才会在更迟的文化阶段中出现。

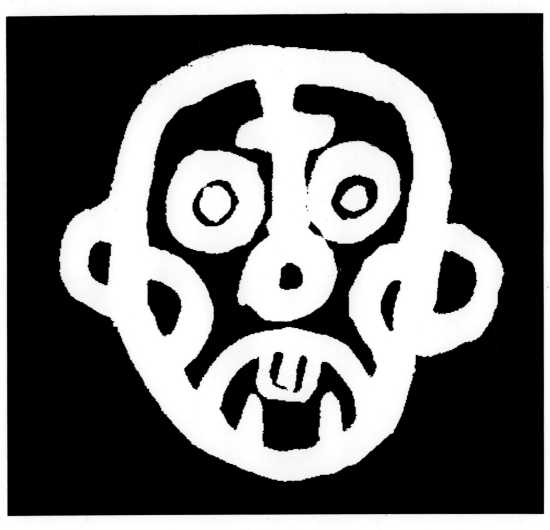

图三七　人面像（召烧沟）
Human mask（Zhaoshaogou）

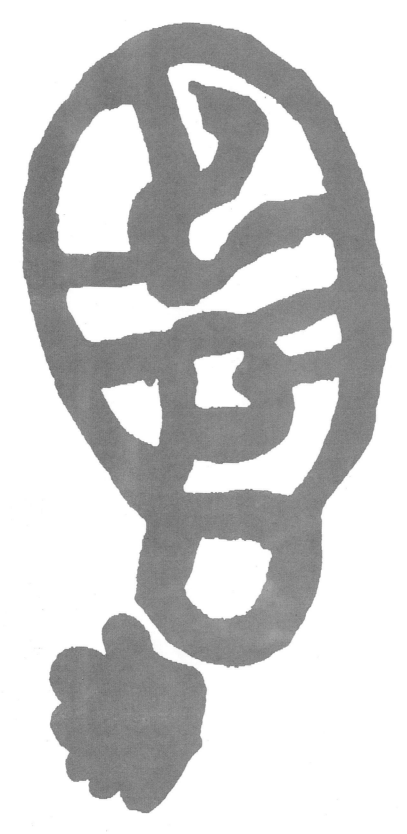

图三八　人面像（召烧沟）
Human mask (Zhaoshaogou)

2. 生殖崇拜

原始先民们的生殖崇拜是在对人口繁殖问题的关注后而产生的。其主要表现为对性器官的关注，他们视性器官为人口繁殖的标志，这在原始宗教中广为流行。我们的原始先民们经历了生殖崇拜的阶段，而这种生殖崇拜的最初形态为生殖巫术。古代先民们在生活和生产劳动中，渴望氏族部落的人口繁衍和动物的繁衍，因为这种繁衍能给他们带来兴旺，能给他们力量，能使他们与别的氏族部落抗衡以至征服他们，并使他们能够征服自然和野兽。但他们不能科学解释这一促进人口增加的生殖现象。于是，氏族部落的巫师创造了生殖巫术，按照自己的思维来说明性行为同生殖的因果关系这一问题，在人们逐渐对此有所认识后，逐渐形成了原始人群的生殖崇拜观念，并成为原始宗教的重要内容。如澳洲土著人有些部落在春季特定节日举行群集的性交仪式；发展略高于此的部族，则由妇女手持男性生殖器模型列队作舞。最初，这些仪式都是性行为的直接重演，随后又产生了相应的神话故事。在欧洲旧石器时代的岩洞壁画和雕塑中，就有女性人体图像，并突出刻画其与生殖有关的各部位。

在桌子山岩画中，有许多反映生殖崇拜的图形。如：召烧沟岩画中的女阴图（图三九，图版42）、足印图（图版41），有象征人口繁衍的图形。在苦菜沟岩画中，有显示男性阳刚之气的人体图，其中有一幅生动地刻画并表现了男性生殖器的力量（图二二），这个男性似乎在呐喊，生殖器向上坚挺，似乎在告诉人们生殖器的巨大力量，它能创造人类，也可以毁灭人类，可谓岩画中的精品之作。另外，女性分娩图（图二六），也十分生动，一个十分俊俏的女性在分娩一个小生命，象征着新的生命的诞生和人口的繁衍。在桌子山岩画中，有许多动物岩画也以雄性动物为多（图三二）。通过这些岩画我们可以看出，原始宗教的生殖崇拜观念正处于人类思维能力开始从感性向理性思考的过渡阶段，其间存在着从具体感官印象到抽象理论概念的中间环节，即象征。因为当时我们的原始先民们并不知道人类的繁衍是由男女交媾怀孕所致，并经过十月怀胎、一朝分娩的科学道理，而认为是一种神奇的外力所致，这种外力，就是反映在他们感官印象中的男女生殖器，生殖器就是这种外力的象征。这是原始思维的表

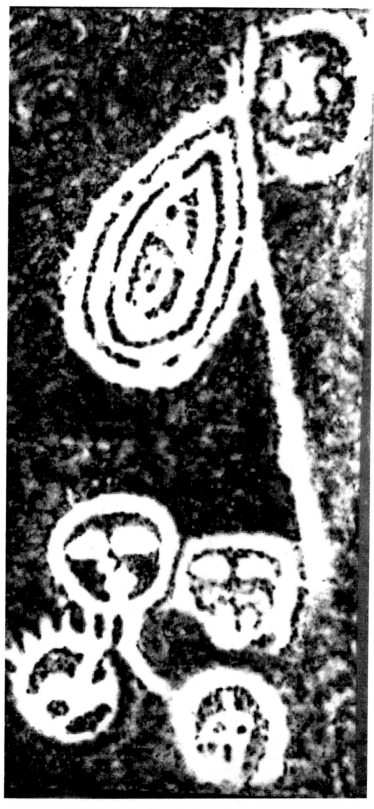

图三九　人面像、女性生殖器 (召烧沟)
Human masks and female reproductive organ (Zhaoshaogou)

现。在这种原始思维的指导下，他们将部落人口的繁衍、动物的繁殖、以致于猎物的获得，都与生殖崇拜联系。在桌子山岩画中有许多反映男根、女阴的岩画图形，女阴图形（图三九）、男性人体和女性分娩图（图二六）、男性人体（图二二）就是生殖崇拜原始思维的生动写照。岩画中对男女生殖器的刻划十分形象，且有夸张感，特别是男性生殖器勃然举起，坚挺有力，寓示着一种无比的力量，这就是生殖崇拜的力量。在苦菜沟南部第3组中（图一四），有一幅蛇形岩画，与男性人体和女阴图形共同组成一幅画面，这也是一幅反映生殖崇拜的岩画。在我国历史上几千年来，蛇一直是性激情的象征，是生育观念的又一生动表现。这也许就是许多古典文学作品中把美女与蛇发生关系的历史渊源吧。

足印岩画，也是反映生殖崇拜的岩画，这在史料中多有说法。原始先民们盼望人口繁衍，在许多民族中，早就有在石板上刻一足印让女性坐一下便能多生儿育女的习俗，至今，这些习俗在西南一些少数民族中还有流传。我国各地的足印岩画，在古代都被视为神足印，往往将足印与生育相联系，历史上曾有"华胥踏巨人迹而生伏羲"之传说。史载伏羲风性，司马贞《补史记·三皇本记》说："太皞庖羲氏，风性，代燧人氏继天而王，母曰花胥，履大人迹于雷泽，而生庖羲于成纪，蛇身人首，有圣德。"华胥是华族先祖，为花神名，其花絮落在雷泽岸边的脚窝内，华胥于是怀妊而生伏羲。此为感生神话。《史记·周本纪》谓："周后稷，名弃。其母有邰氏女，曰姜原。姜原为帝喾元妃。姜原出野，见巨人迹，心忻然说，欲践之，践之而身动如孕者。居期而生子"。这些神话传说，说明了足印之感生作用，这些足印岩画是作为感生对象而存在的，是生殖崇拜的重要内容。在苦菜沟南部第9组岩画中（图一九），画面上部为两个鸟类似在交尾，其下部为一人面像，寓意为生殖繁衍，也是一幅不可多得的生殖崇拜岩画。鸟在古代有许多原始部落将其作为图腾，视为神圣，加以崇拜，并赋予其许多的禀性。"天命玄鸟，降而生商"，说明商民族即殷民族的祖先为玄鸟，即燕子，这就是赋予其生殖崇拜的内容。

3. 动物崇拜

在桌子山岩画中表现的被神化崇拜的动物种类有：狩猎和豢养的羊类（图

四〇、四一，图版 53 等）、马（图版 49）、犬（图二一）、猴（图版 52）、大角鹿（图三二、图版 54）、鸟类（图一八、一九，图版 55），还有人们惧怕的猛兽——老虎（图版 56）。说明这些动物当时就生活在这里，而且我们可以想象，当时这里的自然环境绝非如此荒凉，而是水草丰盛、森林茂密，适宜它们的生存和繁殖。同时，也告诉我们，这些动物与古代先民们的生活和生产劳动具有密切联系。他们狩猎需要马、犬的帮助，羊、鹿是其食物，也是其崇拜对象。岩画中有狩猎图（图版 47）、群羊图（图二一）就证明这一点。猛兽老虎岩画反映了这种动物曾在这里生活，我们的古代先民们是在与老虎的斗争中生存的，但又惧怕它，把虎当作神灵刻划在岩石上，以示对它们的崇拜。

4. 天体崇拜

天体崇拜是古代先民们对日月星辰、风雨雷电等自然现象由于不能科学解释而视为神灵加以崇拜的原始宗教习俗。这些天体所产生和形成的自然现象与游牧氏族部落的生产和生活息息相关，有时甚至决定其命运和生存。桌子山岩画中的天体崇拜岩画，就是对我国原始天文学知识的最早记载，表现了古代北

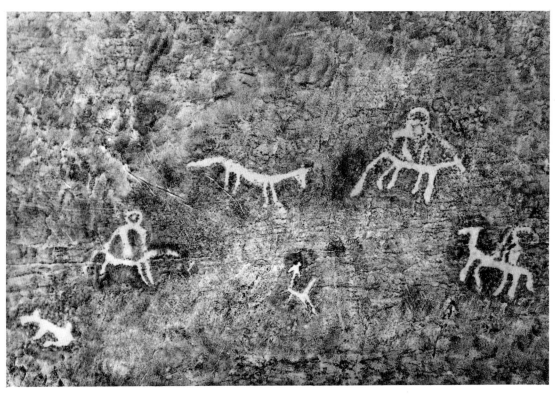

图四〇　动物、骑者（召烧沟）
Animals and riders (Zhaoshaogou)

56

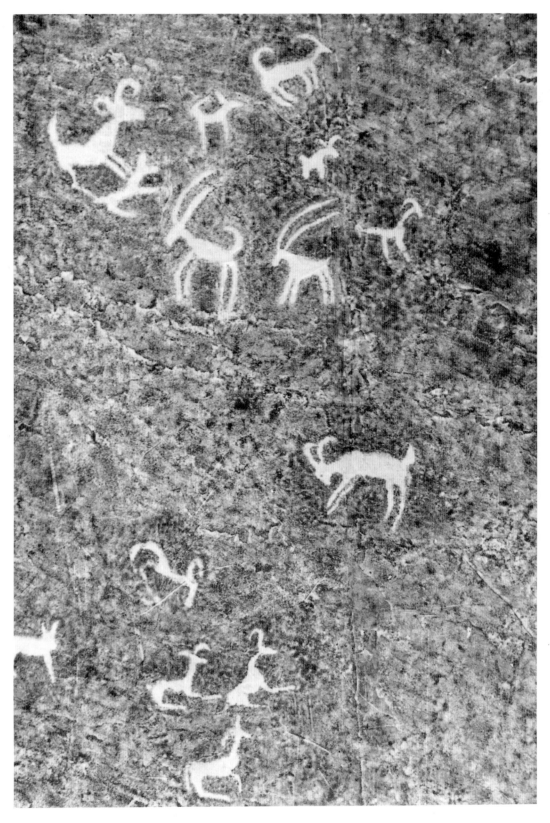

图四一　动物、羊（毛尔沟）
Animals and goats (Mao'ergou)

方游牧人的天道观。

天体崇拜首先是对太阳的崇拜。苦菜沟岩画中有一画面（图二五）与甲骨文的"⊙"完全一致，可能是象形文字。说明古代先民们崇拜太阳由来已久。太阳神在诸神中占有主神的地位，原始时代拜日神，感谢太阳赐给人间光明和温暖，促使万物生长、水草丰茂、人畜两旺，并给人定方位以方便。所谓"祭日于坛，祭月于坎，以别幽明，以利上下，祭日于东，祭月于西，以别内外，以端其位"（《礼记·祭义》），吸天地之灵气，收日月之精华，反映了日神崇拜的自然崇拜性质。召烧沟岩画中的太阳神形象（图版4），生动、逼真，被拟人化，生动地反映了古代先民们对太阳的崇拜之情，可谓是岩画中之精品。

在原始社会，我们的先民们在同大自然的斗争中繁衍生息，他们经历了严峻的考验。在同自然的抗争中，他们开始了对天体现象的认识。北方游牧人之所以崇拜太阳，是因为它驱走了严寒，带来温暖和光明；而炎热的太阳在南方一些地区先民们则认为是恶魔，于是会产生"后羿射日"的神话。同时，大自然，有时风调雨顺，给人以幸福，有时则给人类带来灾祸，如水灾、旱灾等，危及他们的生存；一会儿晴空万里，一会儿狂风大作，风雨雷电交加，使先民们对这些变化莫测的自然现象难以理解。于是，原始先民们才把天体现象当作一种巨大的神秘力量，对其产生了感激、敬畏、依赖等宗教情绪，进而加以崇拜，在这种原始思维的支配下，天体岩画也就产生了。

岩画中表现的天体崇拜意识，在北方和内地一些地区的新石器时代文化遗址和墓葬的出土文物中也有反映。如在山东莒县陵阳河大汶口文化遗址中出土的灰陶器上，就有圆圆的太阳从云雾中升起之图形。在我国南方地区，如江西修水县山背、清江县筑卫城属新石器时代晚期的地层中出土的器物上，也有类似太阳纹的纹饰。在甘肃永靖莲花台辛店遗址中出土的陶器上的光芒四射的太阳纹，都与岩画中的太阳神相近似。因此可以说，在桌子山岩画中的太阳神形象及阴山、贺兰山以及全国各地的太阳岩画的出现，绝不是偶然现象，反映了远古时期我国广大地区的先民们对天体的认识及其所处地位。各种古典文献中也有祭星的记载，星辰崇拜在原始宗教中虽不占有重要位置，但古代巫师们仍

将星辰光泽、运行轨道和星际位置联系到一起，使星辰超出其自然特性而变成了能够支配某些社会现象和自然现象的神，有的甚至与社会变迁、皇帝驾崩、朝代更替等政治现象联系起来。星体运行和光泽变化等自然现象也被用于征兆占卜，形成了占星术，成为古代占卜中一个重要种类。这与远古时代先民们的天体崇拜有着历史渊源。在召烧沟岩画中就有许多星星图形（图版24），用磨刻成的圆形坑穴排列成行来表示对星辰的崇拜。桌子山岩画中的日月星云等天体岩画，以太阳和星星的图形最多，说明古代先民们对日星的崇拜超过其它天体。这有其实用性，因为星星代表天空，而太阳能给人类带来实惠。桌子山岩画中的日月星云等天体图形，不仅反映了北方游牧民族对大自然的依赖思想和崇拜之情，更重要的是表现他们征服大自然的思想。

5. 图腾崇拜

图腾崇拜是原始宗教的最初形式之一，图腾系北美阿耳贡金人奥季布瓦部族方言 TOTEM 的音译，指一个民族的标志或图徽，也是一种象征。图腾崇拜是原始社会中的一种现象。以图腾观念为标志，它既是原始宗教的一种形式，又包含着氏族社会的某些制度。原始先民的图腾崇拜往往把某些动植物作为崇拜的图腾，并相信自己的祖先是作为氏族图腾的动植物化身或转世，从而将这些动植物视为自己的祖先，这就将氏族与这些图腾动植物确定为一种亲缘关系，并希望能得到图腾所具有的神秘力量的保护。

世界上许多国家的原始土著先民们将某些动植物（其中以动物为多）作为氏族的图腾。美洲和澳洲大陆土著民族，大多数都以动物作为氏族图腾，如奥季布瓦部族的23个氏族全以动物作为图腾，如狼氏、鹤氏、鲇氏等。在中国古代文献典籍中，也有许多关于氏族图腾崇拜的记载，《左传》中就谈及曾将凤鸟、玄鸟等鸟类作为图腾的少皋氏部族。《史记·五帝本纪》等古籍记载了轩辕为首的氏族以熊为图腾，并与罴、貔、貅、貙、虎氏族有联盟关系，熊氏族为盟主。古籍中曾有"天命玄鸟，降而生商"（《毛诗·商颂》）之说，说明商族是以玄鸟作为氏族图腾的。古代羌族的图腾崇拜有三：一为羊图腾。据东汉应劭《风俗通》释为："羌，……主牧羊。故羌字从羊、人，因以为号。"说明羌人与羊

之密切关系。羌族自称"尔芊"，音近羊叫声。古羌人颈上悬挂羊毛线模拟羊的形状，时至今日，羌族仍沿继这一习俗。羌族在丧葬中用"羊"作死者"替身"，"为灵魂引路"，在各种祭典中杀羊、撒羊血，不准吃羊肉，或烧成灰，或弃之野外。二为猴图腾。传说羌族巫师得到神猴引路才学得巫术，故视猴为老祖宗。巫师以猴皮为帽，崇拜猴头。三为马图腾（图版49）。崇拜白马，不吃马肉。古代萨满教也将某些动物作为偶像，视为图腾，加以崇拜。鄂温克和鄂伦春人将熊神视为图腾，另外还将鱼神、蛇神视为偶像予以崇拜，并将这些偶像视为氏族祖神。据此可见，我们的古代先民在氏族部落中确实存在过图腾崇拜，这些图腾多与动物有着密切关系，多以动物为偶像。在桌子山岩画中，有着原始氏族图腾崇拜的遗迹，召烧沟岩画中的"羊"图腾（图版50）、"马"图腾、"五神"图腾（图三三）和苦菜沟岩画中的"猴"图腾（图二三），生动地说明了这一点。古代先民们就是用图腾维系着氏族的生存和发展，统一着氏族成员的思想，使其成为一个整体，而要达此目的，是依靠祭祀活动来完成的。

综上所述，可以看出桌子山岩画确实具有原始宗教的神秘色彩。它紧紧围绕食物、繁殖、死亡这三大内容而产生了神灵崇拜、生殖崇拜、动物崇拜、天体崇拜和图腾崇拜，并通过岩画这一载体生动而又形象地得到表现。这些史前宗教的表现形态，显得又是那样稚拙、那样纯真。因而，它又是积极的，而不是消极的，是通过个人意志来体现氏族整体意志。而这种体现，是依靠氏族中的巫师通过祭祀的形式来完成的，是他们赋予这些图形以思想和感情，而这种思想和感情是朴素无华的。对于岩画中的巫师形象，盖山林先生在《中国岩画学》一书中用专门章节进行较为详尽的论述，提出了精辟的见解。对此，也是笔者在岩画研究时一直思索的一个重要问题。我们说在原始部落中，存在一种能够沟通神人、天地的中介者，是这些人创造了原始宗教，并由他们主持各种原始宗教的祭拜和祈祷仪式。这些巫师既然是岩画的创作者，那么巫师的形象在岩画中有无反映？笔者在对岩画的考察中认为，在桌子山岩画中也有巫师形象的岩画存在。图四二、图版3、图版23三幅人面像岩画与整个桌子山岩画的人面像有不同之处，其独特之处在于其头顶部饰物。笔者认为这可能就是原始

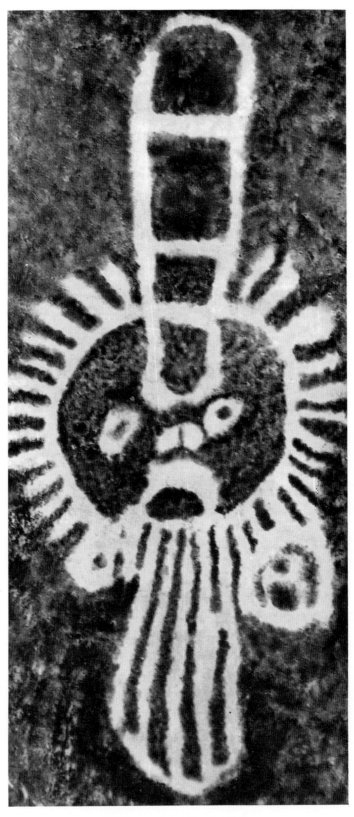

图四二　人面像（召烧沟）
Human mask（Zhaoshaogou）

部落中的巫师形象，因为从形象上看，他们与众不同，似乎有非凡之本领，超人之力量。特别是图版23所表现的人面像，头顶一条直线上串有四个小圆圈，这种头部饰物的人面像岩画十分罕见，似乎是在表示一种特殊人物形象，这也是一个值得继续研究和探讨的问题。桌子山岩画，特别是召烧沟岩画，可谓是形神各异的人面像之荟萃，如此众多的人面像竟然没有重复的，想把其归类研究但实在难以分类，要想分类，那只能每种即算一类。足见当时的创作者思维创意之巧妙，磨刻技艺之高超，令人叫绝。同时也可以看出，这些人面像岩画具有浓厚的原始宗教色彩，是原始先民们在巫师的带领下，举行祭祀活动的祭拜物像，这里也是原始宗教的神圣之地。

三、桌子山岩画的美学价值

桌子山岩画是磨刻在山体岩石上的一种古代艺术形式。近年来，岩画艺术在世界各地广为发现，并逐步引起考古、历史和美术界学者的高度重视和浓厚兴趣，都在研究探索岩画这一古老艺术的起源、文化内涵及其神秘色彩，追寻人类文明的起源。笔者认为，岩画是一门独特的古老艺术形式，它不同于绘画和雕刻艺术。岩画无国界，它还是一门世界艺术。

桌子山岩画的主要内容为人面像，并伴有动物、狩猎图、手印和足印、日、月、星、辰，还有一些神秘的符号。表现手法以写实、具象为多，抽象为少，这种原始文化现象，给后人留下永久的思考，它的魅力是永恒的。

古希腊哲学家亚里士多德关于艺术起源于模仿的理论，可能是最古老的艺术起源说了。在他看来，由于模仿是人的本能和天性，才使得人类最古老的艺术得以产生。他的这一见解，对后来的美学理论和美学家产生过很大的影响。俄国伟大的美学理论家普列汉诺夫认为"艺术起源于劳动"，"劳动先于艺术"，"有用的物品的产生和一般的经济生活，先于艺术的生产，并且给艺术打上了最鲜明的印记"，"原始狩猎者的艺术活动乃是生存斗争在他们身上锻炼出来的那些特性的表现"。桌子山岩画是古代游牧氏族的先民们劳动、生活和社会心理的真实写照和生动的反映，对研究古代游牧文化、探索人类文明进程具有重要美学价值。

岩画是古代先民们情感的表达，其艺术之美是"情感移入"的结果，它不

是"现实的苍白的复制，而是灵感的再现"。"原始人只要一天还是猎人，他们模仿的倾向就会顺便使他成为画家和雕刻家。""狩猎生活产生了狩猎的神话，而狩猎神话又成为一种原始装饰艺术的基础。"（《普列汉诺夫哲学著作选集》）。原始先民们在"万物有灵"观念的支配下，氏族部落中的巫师们将头脑中产生的表象通过其"灵巧的手"变成其它成员可以感受到的物化状态的艺术形象，使意识状态的表象获得了物质形式，使它从无形的、人们感触不到的东西，变成了有形的、人们能够感触到的东西。它是由对生活和狩猎活动中的感受加工而成，是一种艺术创造活动，也是一种原始的典型化。召烧沟岩画中的"手印"岩画就是将这一感受加工而成之结晶（图四三）。对于手印岩画，在法国和西班牙旧石器时代的洞穴壁画中多有发现。我国的云南沧源、新疆、内蒙古阿拉善右旗曼德拉山岩画中也有发现，对此说法颇多。笔者在考察的同时，查阅了大量的资料，并对此进行了研究考证，认为手印岩画具有浓厚的原始宗教色彩，从根本上讲其表示手的神奇作用是无疑的。我国著名的岩画专家盖山林先生在研究手印岩画后指出："岩洞中的手形岩画，反映了原始人通过斗争实践对自身力量的初步认识，是人第一次用形象反映自身力量的标志，也是人类在造型艺术领域中最早留下的属于人类自身的'标志'，在这个'手印'中蕴含着原始人在改造客观世界中孕育起来的对手的美感。虽然不排除第一个手印可能是在作画过程中无意印上去的，但是，当原始人看到这个手印之后，便会联想起手在生产和生活中的作用，于是便产生了美感，并产生再次复制手形的要求。世界各地的手印，开始时都应是在这一思想支配下制作的。"（《中国岩画学》）。因此，我们也可以这样说，手印岩画是原始先民们用美感形象去歌颂人类自身力量的标志，因为他们认为手是美的，是"有用"的，它可以创造一切，是人们智慧和力量的象征，故把手的形象磨刻在岩石上。

以召烧沟岩画为代表的人面像岩画，是桌子山岩画的重要组成部分，是其精华之处。这些人面像岩画，有其共性，也有其个性。其共性是：都以拟人化的形态出现，且图形周围大部分有辐射线，这是以太阳神（图版4）为代表的各种神灵的形象，辐射线表示太阳的光芒和这些神灵的威力及与众不同，其磨刻

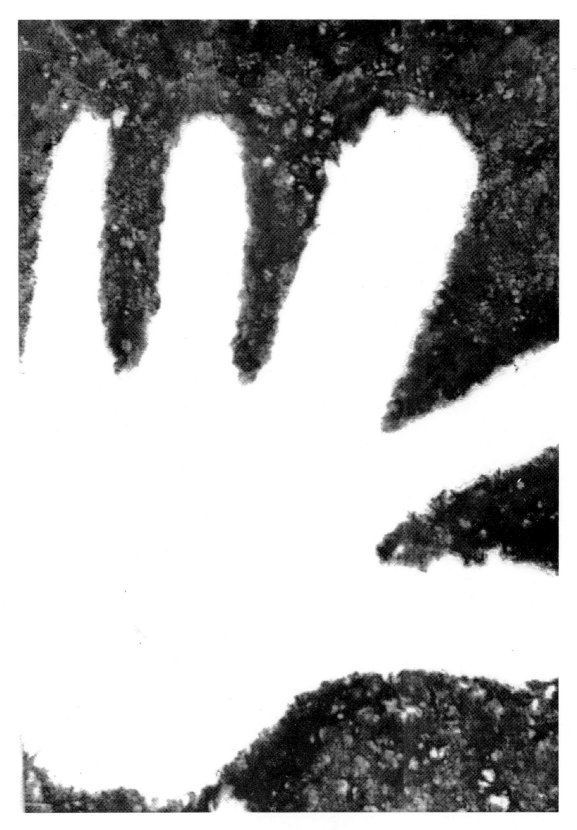

图四三　手印（召烧沟）
Hand print（Zhaoshaogou）

痕迹之深和粗犷，也是岩画中少有的。其个性是：形态各异、神态各异，喜怒哀乐均有表现。如有些表现太阳神的岩画（图版 4）给人以慈祥的感觉，表明了原始先民们对太阳神的媚态。在召烧沟岩画中，还有一幅四个太阳组成一组的岩画图形，将四个太阳放在一长方形中，加以分隔，生动地反映了原始先民们强烈的表现意识（图版 62）。而有些图形（图三四、三五、三七，图版 33）则给人以狰狞、恐怖和痛苦的感觉；还有些画面则表现了喜悦和欢乐之情（图三一），欢乐之情表现得淋漓尽致，这是表示其狩猎获得丰硕成果的喜悦，是为了敬神、娱神、媚神，在祭祀时常常表演的一种自己曾从中获得快乐的舞蹈，这是最古老的舞蹈图形。这些岩画在画面处理上简练、自然，不但有大小之分，而且有远近之别，具有透视感觉。

在形态上也有其不同之处，在人面像的处理上，有方形（图四四）、尖顶（图版 6、30），还有少部分不带辐射线的（图三六，图版 33 等）；在线条上，有的复杂，且线条规范（图三六，图版 33 等），有的线条简单，寥寥几笔，就勾勒出一个人面像图形，生动地反映了古代先民们丰富的想象力和非凡的表现能力。通过考察这些人面像岩画，给我们一个感觉，这就是原始先民们对表现工具（物质材料）性能的驾驭本领是高超的。我们可以设想，用硬度（石英岩）高于石灰岩的石头磨刻这些岩画，绝非易事，特别是线条痕迹之自然、圆润是难以想象的，就是给我们现代化的工具，也很难制作出这些精美绝伦的艺术品，就是照样复制，也是形似而神不似，没有其特有的神韵。这就说明了岩画是原始先民们情感的表露和移入的结晶。桌子山岩画中的人体岩画也十分精彩，人体岩画在苦菜沟中较为集中，而且生动有神。图二二就是其真实的写照，该图整个画面通体磨刻，为一站立人体，弓腰，手向上举起，脚站立稳健有力，其生殖器粗壮，向上挺举，生殖器下部似乎有一条状物，人体前部似为一弓形，嘴部似乎在呐喊。这是一幅绝妙的反映生殖崇拜的岩画，画面构思巧妙，线条流畅，在人体平衡的处理上恰到好处，给人以栩栩如生之感，这是一幅精美绝伦之佳品。其人体虽显弓形，但稳定感强，而且特别有力度和动感，觉得有使不尽的力量。它似乎在告诉我们：男性生殖器的巨大力量，前面的弓无箭，而他

66

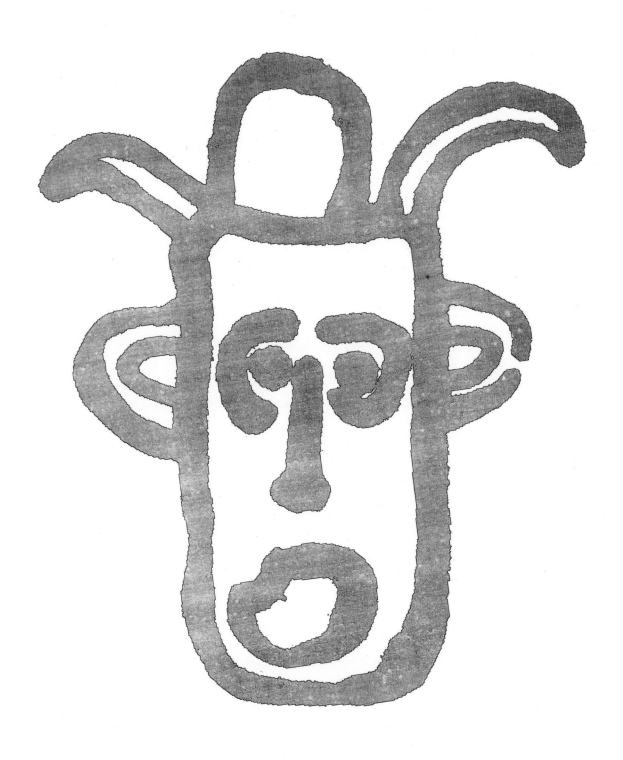

图四四　人面像（召烧沟）
Human mask（Zhaoshaogou）

的生殖器就是此弓之利箭。它可以射穿一切，它可以创造人类，也可以毁灭人类。此画面确实给人以回味无穷之美感。此类岩画在阴山岩画中也有发现。图二六为男性和女性两个人体图形，男性作狰狞可怖状，身上有披挂物，可能为动物之骨片、角、爪等物，其下部显示其粗壮之男根，两条腿的处理较为简单，画面似乎在显示男性的威严和其生殖器之力量。该画面旁边为一俊秀之女子人体，两臂分开，手呈五指，似平躺，而非站立之势。身材苗条，下部宽大，为一典型女性人体，此岩画为女性分娩图。这组岩画寓意男女交媾、繁殖人口，为反映原始先民们生殖崇拜的岩画。在这组岩画中可以感觉到男性在氏族部落中占有主导地位。在考察研究这些人体岩画的同时，我们可以追溯人类历史渊源，据此可见，人体美的产生发展与原始先民们的生殖崇拜具有密切关系，与人类和物种的繁衍有关，它是性感领域的一种衍生物。原始先民们的人体表现为写实，是其生殖崇拜意识之表现，而这种意识随着社会文明之发展，逐步升华并物化，进而产生了人体艺术，并赋予其美感。人体美的形式是多样的，其审美效果也是不同的。如公元前2.5万～前2万年的女性石像就是最早的人体图形，突出刻画其与生殖有关的部位，超比例的乳房和小腹等，其面部和四肢仅为轮廓。在我国的出土文物中也有反映人体的艺术作品，如：史前的辽宁喀左县东山嘴红山文化的陶塑裸体女神像，新疆呼图壁岩画的裸体群像图等。据此，我们可以感觉到，人体具有不可思议之灵感，其中流动着不息之生机和力量，显示了自然美和精神美。原始人在生活和劳动中逐步发现自身的力量和创造能力，其生殖能力为生生不息的原动力，正是这种原动力，促进了人类的繁衍生息，这也正是其永恒的魅力所在。在召烧沟岩画中有表现女阴形象的生殖崇拜岩画（图版42），其中图三九较形象，而图版61则有抽象意识。通过自然地展现人体外观，去表现一种意境，把情与理、美与真揉合在一起，在神灵的庇护下去表现自己。

岩画中对动物的表现手法也十分丰富，其制作方法有磨刻和划刻。这类岩画以具象写实为主，抽象写意为辅。岩画中生动、形象地描绘了个体动物和群体动物的神态。苦菜沟岩画中的大角鹿（图版54），为具象写实的磨刻方法，整

个图形比例适中，形象逼真，栩栩如生，特别是对鹿的大角的表现十分生动。苏白音后沟的卧鹿岩画，生动传神地表现了鹿的前后腿呈弯曲状，并表现了公鹿的生殖器，这似乎表现该鹿在休息，寓意鹿的繁衍。召烧沟岩画中的三匹马，为通体磨刻，具有透视感觉，呈东西向排列，形象逼真。对羊的表现多为群体，有群羊伴犬、狩猎图等，对羊形体的表现线条简练，羊角有大小弯曲之别，显示品种之不同，其画面构图疏密有致，构图有前后主次，并根据距离不同而大小有别，这也反映了古代先民们的空间意识感，并给人以节奏律动、粗犷质朴的形式美感（图二一）。这些群体动物岩画，生活气息浓郁，线条优美和谐，变化统一，简单流畅，也可谓是群体动物之精品。另外，岩画还有部分反映狩猎活动中骑者的图形（图版 47、48）。这些岩画构思巧妙，将动物与人巧妙地结合在一起，给人以动感和和谐之美感。由此可见原始先民们的丰富想象力和表现力。在苏白音沟口岩画中，有一幅老虎图（图版 56），画面为一具象写实的老虎，其前后均刻划为一条腿，虎口张开，似乎在咆哮，其线条完整，较简练，虎身上有简易线条，该虎的形体基本上按照实体的比例缩小划刻的，写实性强，而与阴山岩画和贺兰山岩画中的虎有不同之处，这两处岩画中的虎有抽象的成分和装饰性较强的效果（图五一），故桌子山岩画的虎在划刻年代上当早于阴山岩画和贺兰山岩画。

在对其它题材岩画的刻制中，也充分地显示了古代先民们丰富的想象力和非凡的创造力。在苦菜沟岩画中，有一幅十分有趣的画面（图版 65）。该画面划刻在苦菜沟口北部崖壁上，图形为一弯曲线条，线条始端左侧有一太阳的象征性图形。对此，笔者进行了认真反复的思考和研究，终于发现这是一幅记录苦菜沟走向和形状的地图，其曲线形状与沟的走向和形状完全一致。可以说，这是一幅地图，也可以说，这是最古老的地图岩画。普列汉诺夫说得好："需要是最好的教师，狩猎活动的需要，教会了原始狩猎者画地图。"

普列汉诺夫在《以唯物史观的观点论艺术》一文中曾指出：原始狩猎者不仅在他们进行的狩猎活动中体验到了快乐，产生了模仿狩猎对象和自己狩猎活动的冲动，同时也培养和锻炼了自己的感觉器官和艺术活动的能力。例如：原

始狩猎者在装饰艺术和绘画、雕刻中都表现了对"横的对称"的敏锐的察觉力和模仿力。这种能力是哪里来的呢？普列汉诺夫认为，他们欣赏对称的能力固然是自然赋予的，但是假如这种能力不是由原始人的生活方式本身所培养和巩固起来的，那它究竟怎样产生和发展的就不得而知了。他说，如果我们注意到狩猎者的猎取对象——动物，都具有横的对称的形状，注意到狩猎者的武器和生产工具都必须具有对称的特性才便于使用，那么狩猎者对于"横的对称"的感受力和表现力毫无疑问就是狩猎者生活的生产方式决定的了。因此，他指出，原始狩猎者的艺术活动乃是生存斗争在他们身上锻炼出来的那些特性的表现。在桌子山岩画中，有许多含义不明的符号岩画，就是反映了原始先民们头脑中观念形态的东西。召烧沟岩画中有一幅岩画，图形为两个圆圈用一直线相连（图版60），对此，长期以来笔者一直迷惑不解，读了普列汉诺夫的美学著作，从中悟到了一定道理。笔者认为，这幅岩画就是表现原始先民们对"横的对称"的感受和"平衡观念"的。图四五也表现了这一观念，只是该画面比图版60复杂一些，为一长方形，两边分别各有两个圆形和长方形相连接，我认为这也是反映"横的对称"和"平衡观念"的岩画。而且这种"对称"和"平衡"观念在一些人面像岩画中也有表现，特别是舞蹈岩画（图三一），可说是这种原始平衡

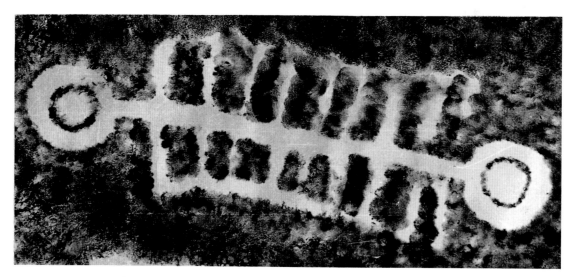

图四五　"横的对称"符号图案（召烧沟）
Signs, horizontally symmetric (Zhaoshaogou)

对称观念的生动写照，舞者脸部、手部、腿部及其五指伸开都充分显示了其平衡对称之特征。说明这种观念在影响着一切岩画的制作。

在苦菜沟岩画中有两幅表现自然现象的岩画，也十分有趣。图一三表现了一幅形似流水的图形，经考察该沟之地形，距沟口不远处有一平台，每遇下雨，平台上部的雨水下流，会形成小瀑布。这幅岩画就是表现这一现象的作品。图二四、二七岩画中的一幅人面像岩画，人面像下面紧相连的是形似雨水的图形。据考证，该人面像为象征"雨神"的神灵，下面形似雨水的图形则表示神灵降雨给人间。据此，这两幅表现自然现象的岩画则以象征的手法表现了原始先民们渴望神灵保佑、人畜平安、降给人间以风调雨顺的意境。此类岩画也是十分难得的。

从主观意象和审美意识上来审视，由于岩画的制作者们受人类思维的局限和社会形态以及文化心理等因素的影响和制约，桌子山整个岩画群表现出稚拙、纯真、粗犷、自然的原始艺术风格，它们是一种沉积着蒙昧时代文化心理或原始思维内涵的"思维形象"。这种原始的形象思维艺术，是创造性艺术，是自然的艺术，是情感的艺术，没有任何邪恶的成分。"打猎决定了蒙昧人的整个思想方式"，"蒙昧人的世界观，甚至他的审美观，就是猎人的世界观和审美观"（《普列汉诺夫哲学著作选集》）。

岩画既然是原始先民的文化遗迹，那么它一定是原始思维的产物，是原始思维的形象化反映。通过对岩画的研究，我们可以看出，原始思维的表现为具体形象的思维和思想感情的思维。这种具体形象的思维看到的只是事物的表面形象，这与儿童的思维方式是一致的，这与其只会直观掌握事物表面形象是有关的。我们的原始先民们对自己所处的生活环境和每天所接触到的一切自然现象和动物形象以及人与人之间的关系等，在他们的头脑中都留下了具体印象，这些就是他们对事物的最基本认识，至于这些事物的内在的东西，他们却一无所知。这样，他们凭借对这些具体形象的感知和记忆去再现它、复制它，并反映在岩石上，这就是其稚拙、自然风格的形成之原因所在。这种形象直观的思维是程度低级的思维。在桌子山岩画中对动物的刻画反映了先民们对动物的观

察和把握。由于生存的需要，他们需要辨认各种与其生活在同一环境中的动物，包括各种野兽，需要熟悉各种动物的形态和脾性，并作出敏锐之反应。这样，他们的观察力和感觉力就特别丰富。这种直观把握或者说整体直觉把握是原始先民们认识动物、制作岩画的主动思维方式。在对人面像岩画的刻划中，我们从桌子山岩画中可以看出，这些人面像图形稚拙、纯真，就像儿童画一样。这在观察阴山岩画、贺兰山岩画以及蒙古岩画、俄罗斯岩画时也有类似感觉。笔者看到的人面像图形，形态各异，无一幅雷同，这反映出先民们尚无归纳、综合之思维表现能力，是凭直观感觉去表现芸芸众生的形象；在人面像的神态处理上，也是神态各异，有的笑容可掬、慈祥可亲；有的则凶恶恐怖，狰狞可怕，喜怒哀乐在画面中均有反映，这也充分表现了先民们原始的情感思维，在画面中倾注了他们的情感、好恶。因此可以说，岩画是其制作者原始思维的生动体现，是原始思维方式的直接载体。

桌子山岩画作为一种独特的艺术现象，它区别于其它艺术形式，其风格特点和规律主要表现在以下方面：

首先，岩画使其最初的实用目的和功利性得以实现。岩画为原始先民们崇拜"万物有灵"观念的产物。今天我们把它看作是古老的艺术作品，但当时的先民们绝非当作艺术品而制作，而是有其实用性和功利性。在普列汉诺夫看来，人们为了生存而向自然和社会其他人所进行的斗争是一种追求功利的活动，一切有益于这种活动的东西和行动都是有功利的意义和实用的价值，人们在实现功利的目的中会产生快感和愉悦。原始先民们在岩画中制作形态各异的人面像图形时，大部分头部有装饰物，且有辐射线状的东西，而这种装饰物，不是为了美，而是有其实用性和功利目的。这种饰物可能为动物的角或爪、骨片等物，先民们在生活和生产斗争中一直在与各类野兽和自然灾害抗争，他们把自己的形象塑造得象野兽一样，从而有利于捕获它们、战胜它们。我们可以发现，岩画中磨刻的多为与人类生存密切相关的物像，磨刻太阳的形象，因为它可以给人类带来温暖和光明；磨刻各类动物形象，因为它们是人类的衣食之本。在群羊图中，常能出现犬的形象，这可能是先民们认为犬能够与危害羊群的狼等野

兽搏斗并能战而胜之。因此，先民们认为犬是羊群的保护神，故而要在羊群岩画中普遍磨刻犬的图形，这就可以看出岩画作者的实用性和功利主义思想。先民们认为什么东西能给他们带来实惠和好处，他们就要记住它，把它视若神灵，并把其形象磨刻下来。因此可以说，对于原始先民们来说，实用性和功利性是岩画创作的根本指导思想，他们对实用和功利的追求早于审美观念，也高于对美的追求。他们的这种意识作为表象而流露，并以物化的形式反映出来，让其他人来认识和理解它。于是岩画就在原始先民中的巫师手中产生了。可以设想，当时的人群在这些岩画的周围呼喊、舞蹈，举行祭祀活动，把画面中表示的对象当作各种神灵来崇拜，祈求保佑他们狩猎满载而归，保佑他们能够安全地捕获野兽、战胜野兽、人畜平安。今天，我们以研究者的身份来审视这些神秘的图形和符号，探索和破译它，并赋予它审美价值。当我们站立在岩画旁凝视、品味这些神奇的艺术品时，它给人以美感和流动的韵律。所谓美感的功利性和实用性，是指其客观基础而言的，即审美对象毕竟在客观上是有益于社会的人的，它与社会的人之间存在着功利关系。而对于审美判断来说，它又是潜在的、隐含的，但都是客观存在的。在对桌子山岩画研究的同时，笔者参照研究了俄罗斯贝加尔湖岩画，这是西伯利亚各民族古代文化遗存，同时还参阅了一些蒙古岩画，借助这些岩画与亚洲大陆其它毗邻地区岩画的比较，可以发现，岩画中有许多表现手法是基本一致的，如对动物的刻划（羊、马、鹿等），在线条的处理上基本相似；另外在人面像的处理上也有相似之处。可以说这是一种类似的共同性文化因素具有地域连续性的结果，同一社会的生产力发展水平是产生相似思维和意识的土壤。据史料记载，早在旧石器时代就出现了游牧民族的迁徙活动，于是出现这种题材和风格的岩画在全世界的流传也就不足为奇了。这是文化的传播和渗透。至于这种文化现象的影响是哪个大陆或民族起主导作用，尚待研究和探讨。

其次，岩画是与刻制环境完美结合的空间艺术。桌子山岩画群的分布特点可以看出这一点。岩画刻制在山体岩石上，这与古代先民们的大山崇拜有关，因为他们的祖先是从大山中走出来的。同时也与游牧狩猎民族的活动有联系，而

这些岩画都磨刻或划刻在沟口的石灰岩磐石和悬崖峭壁上，且前面多为开阔地带，为古代游牧民族的祭祀场所。岩画分布点多为山高谷深，每当夏季山洪暴发，水声震天，古代先民们可能认为这些地方为神灵居住之地。岩画的刻制也有其规律性，人面像和舞蹈岩画，多刻制在沟畔高崖上，大概当时的崇神、媚神、娱神欢庆获取胜利果实的活动经常在那里举行；生殖崇拜岩画多刻制在前面有平坡的崖壁上，这可能为当时的青年男女交流情感、舞蹈做爱之地；而动物岩画则常分布在沟口和峭壁高处，可能为这些动物的经常出没之地。岩画分布上的这些特点，与原始先民中制作者的思想有联系，也与北方游牧民族活动的历史背景相联系。同时，我们也发现有些岩画的刻制确实有其随意性，在山谷中的个别零散岩石上，也时常能发现岩画。由此可见，岩画的内容与刻制环境空间的和谐统一，使原始先民们制作岩画的实用性和功利性得到了充分地体现，并从狩猎、舞蹈、祭祀等生活和生产劳动中逐步深化这种认识，从而逐步升华为民族的精神文化。

最后，岩画创意采用了稚拙夸张的表现手法，特别是在画面的空间关系上能有所表现，给人以美感享受。而这种稚拙之美也为当代许多艺术家所推崇。这种稚拙而夸张的表现手法达到了令人惊叹叫绝的表现力。原始先民们对他们周围一切的观察是具体的、直观的，山川、河流、日月、星辰以及动物，也包括人类本身，他们在生活和生产劳动中的丰富多彩的场面以及人们对食物、繁殖和死亡的认识过程。其中食物（即动物）是原始先民们赖以生存的东西，要依靠狩猎和游牧去获得；而繁殖则包括人类的繁殖和动物的繁殖；死亡现象则使先民们崇敬祖先的意识升华为神灵观念和对祖神等各种神灵的崇拜。在生产力极不发达的原始社会，先民们由于知识的极端贫乏而相信万物有灵，对生活中的食物、繁殖、死亡这三大现象不能得到科学的解释，但在生活和生产劳动中每时每刻都会遇到，这些具体的形象在头脑中逐渐形成表象，再经过稚拙、纯真的思维，然后运用物质的载体把这些认识表达出来，这就是岩画的创作过程。这个最终的物化的意识的摹写物就是岩画。而且达到了"画尽而意无穷"的效果，引起了我们不尽的沉思。

画面空间关系的处理，对原始先民们来讲，是一个复杂的问题，由于他们当时尚不懂透视关系。但在图二一中，我们却可以看出制作者在画面的空间处理上有其独到之处，可以表现出原始的空间处理技巧。在画面的处理上做到远小近大，疏密有致。在对羊的处理上具有夸张意识。在对动物腿的表现上，整个画面共有13个个体，其中有羊和犬。近处大的动物个体的四条腿具有现代的透视感觉，不在一条水平线，而其它动物有的用两条腿表现，有的则将四条腿画在一条水平线上，这是一种没有纵深感的平面艺术表现手法。类似的岩画还有不少。但我们通过这幅岩画在空间关系的处理上不只用一种方法去表现，可以看出原始先民们丰富的表现能力。在图一三和图二七中，用断续的线条来表现水，特别是下雨形成之水，确实是先民们表现力之高明之处，现代人也正是用这种方法来表现的。在图二二中对男性人体的表现，采用了大力夸张男性生殖器力量的处理方法，表现了先民们强烈的生殖崇拜意识，而且恰到好处，给人以美感，令人叫绝。

岩画在形状知觉的表现上也十分明显，在人面像的处理上，有圆形、方形、近似三角形；对太阳的表现有将四个太阳用一方形排列组合在一起，以加强其表现力，充分说明了原始先民们的形状感知意识，正是这种意识的作用，才能产生这些形状各异、形象生动的丰富多彩的岩画群。

桌子山岩画是人类早期的岩画，先民们磨刻岩画的目的虽然不能说为了艺术创作，而是有其强烈实用性和功利性，或者说是一种巫术手段的表现，但是，岩画确实反映了先民们的审美意识以及对美的追求和表现。德国著名哲学家黑格尔说："美作为精神的作品，就连在开始阶段也要有已经发展的技巧、大量的研究和长久的练习。既简单而又美这个理想的优点毋宁说是辛勤的结果。要经过多方面的转化作用，把繁芜的、驳杂的、混乱的、过分的、臃肿的因素一齐去掉，还要使这种胜利不露一丝辛苦经营的痕迹，然后美才自由自在地、不受阻挠地，仿佛天衣无缝地涌现出来。"通过考察桌子山岩画以及阴山岩画、贺兰山岩画等中国岩画，同时参照对世界上一些岩画的研究，我们可以领悟到这样一个道理：成千上万幅古代岩画中，积淀着先民们的原始美学观念及其发展变

化，凝聚着他们对美的认识，对美的表现和对美的追求等审美意识。而这些意识的形成，不是先民们生来就有的，而是他们在生产劳动和生活中逐步观察和认识而获得的。因此也可以说，岩画是原始先民们用智慧和辛勤劳动浇灌出来的艺术之花。

桌子山岩画以它稚拙、纯朴而粗犷的画面反映了原始先民们纯真而自由的精神世界。它在中国美术馆展出时吸引了大批中外学者，值得一提的是，前来观赏这一岩画展的尤以美术界的同仁最多，其中不乏一些国内外知名的画家，是岩画的独特魅力吸引着他们。岩画艺术似乎给喧闹的都市吹去了一缕清风，反映出古代岩画所具有的现代魅力。

为什么原始先民们能够在旷野的磐石和峭壁上，以粗陋的图像却表现了荒蛮炽热的感情和生活的真实，虽历经数千年却仍然洋溢着鲜活的生命力？这是先民们"情感移入"的结晶，而这种情感是无拘束的，不受任何压抑的自然流露。他们把对生活的感知用粗犷的手法浑然一体地融入岩画中，这是许多现代艺术所不具备的，这也正是岩画具有现代魅力的根本原因所在。原始社会尽管已远离我们数千年，永不复返，但这一时期的岩画艺术却留给了我们永久的思考，它的魅力是永恒的。正如盖山林先生所说的那样："原始岩画作品所显示出来的任意想象、荒诞感觉等特有的原始思维方式，以及蕴寓于其中的神秘感、象征性、超越时空的自由联想，形成了原始艺术特有的审美观念。这些特有的魅力，使毕加索等现代派艺术家为之激动和倾慕，这样就使包括岩画在内的原始艺术品，不知不觉地闯入了西方的艺术殿堂，原始艺术不仅在人类学体系，而且在美学领域也占有一席之地。"

我国的美学理论家在论及艺术作品时，曾把"形"、"神"、"气"作为中国美学的三个基本范畴来看待，并认为其在中国美学思想的发展史上具有重要意义。汉代美学著作《淮南鸿烈》一书对"形"、"气"、"神"作了集中论述。在《淮南鸿烈》看来，人完全是自然的产物，是自然的一部分，人的形神是受于天地的（参见《精神训》），这是一种自然唯物主义的见解。在此同时，它又把人的生命（"性"）划分为形、气、神三个方面。"形"是人的身体（"形骸"），

"气"是充斥于人体中的"血气"，是人与动物所共有的自然的生命力，而"神"则是为人所独有的感觉、意识、情感（爱憎）、思维等的总和，其中也包含了"视美丑"的能力。桌子山岩画是原始先民们创造的"形"、"气"、"神"兼备的艺术作品，岩画中的"形"是先民们的感知、表现，它来自于生活；而"气"则显示其不朽的生命力；"神"则为其"韵"，即"神韵"，是其感觉、意识和思维的综合产物。岩画是那个时代所独有的东西，是后人所不能"摹仿"的，如果要"摹仿"，那反映的只是其"形"，而绝不具备其"气"和"神"，无"神"则无"气"，也不可能延续数千年而保持其不朽的生命力，这也正是我们有些人仿制岩画"形"似而"神"不似之所在。

我们可以这样说，桌子山岩画是原始先民们刻制在岩石上的不朽的艺术作品，它具有线条美、形式美、个体美、整体美、残缺美的美学特征，充分显示了重要的美学价值，它在中国美学史上留下了光辉的一页。

四、桌子山岩画是中国岩画之瑰宝

古代人类用智慧和勤劳的双手浇灌出了岩画这一古老的艺术之花，这是一座以中国岩画和世界岩画共同建造的百花园。它以丰富的文化内涵和重要的美学价值，日益显示出无穷的魅力，吸引着无数学者在这座百花园中辛勤地耕耘，去揭示其奥秘。据史料记载，我国应该是全世界最早有岩画记录的国家，北魏地理学家郦道元是世界最早发现岩画并记录岩画的人，而欧洲人发现岩画的最早记载是在公元 1627 年，即挪威人彼得·阿尔逊（Peder·Alfsson）对瑞典波赫浪史前岩画的发现。这要比郦道元对岩画的记载晚 1000 多年。尽管如此，在过去相当长的一段时间里，国际岩画组织却将我国视为岩画的空白点。我国岩画的大量发现和研究工作是在建国之后开始的，首先是对南方地区已发现的岩画的研究，如广西花山岩画，左江崖壁岩画等。而对巨大的岩画宝库——即北方岩画的考察研究却始于 70 年代，先后开始了内蒙古、新疆、宁夏等北方岩画的考察和研究。从已发表的资料看，我国岩画在黑龙江、辽宁、内蒙古、山西、宁夏、甘肃、青海、新疆、西藏、四川、贵州、云南、广西、台湾、福建、江苏、安徽、广东、河南、山东、湖南、浙江、香港等 23 个省区均有发现，目前全国只有吉林、河北等少数省区尚未发现岩画。波澜壮阔、丰富多彩的岩画犹如一颗颗璀璨夺目的明珠，镶嵌在秀美、壮丽的中华大地上，它是一座巨大的岩画宝库，是任何一个国家所无法比拟的。

对于博大精深、丰富多彩的中国岩画，笔者所知甚少，未作过深入的研究，

只想就桌子山岩画中的太阳神和太阳图案岩画、人面像岩画及人体岩画等与邻近的阴山岩画和贺兰山等地岩画作以比较，来阐明桌子山岩画的共性和其鲜明的个性，从而说明它是中国岩画的重要组成部分及其重要地位。

通过对桌子山岩画的深入研究，结合阅读岩画学专著，笔者认为，最早出现的岩画应为动物岩画，因为动物是原始先民们赖以生存之本，是与原始人群的生存息息相关的，有时动物威胁着他们的安全，但同时又能为他们提供食物，是其最早认识的、印象最深刻的并有强烈表现欲望的东西，那时的人们对自然界是驯服和盲从的奴隶，继而崇拜它。而随着人面像、人体岩画的出现，标志着原始宗教，即拜物教的出现，是原始人群思维的一次飞跃。随之出现的表现原始先民们生产活动的岩画图形，如：狩猎、骑马、猎射、车辆、舞蹈、争斗及各种符号等岩画图形的出现，说明了原始人群已从崇拜自然的奴隶变成了改造自然的主人，逐渐脱离蒙昧时代走向文明。各类岩画的产生应该是这样一个顺序，同时它也反映了原始先民们认识上的渐进过程，是符合认识的客观规律的。

在对各类动物的表现中，我们可以发现，动物岩画具有鲜明的地域性。在非洲岩画中，有非洲象、犀牛、河马、长颈鹿、狮子等图形出现；在我国南方岩画如沧源岩画中则有水牛、象、马、猪、狗、短尾猴、长尾猴、虎、豹、麂子、马鹿、山鸡、孔雀、野猪、蟒蛇等；在沿海、沿江地方的岩画中则有鱼类岩画的出现；而在北方岩画中，贺兰山和桌子山岩画中有大角鹿、羚羊、马、奔羊、犬、驴、骆驼、豹、松鸡、猴、岩羊、虎、盘羊等，而阴山岩画中有狼、虎、黑熊、野马、野驴、岩羊、盘羊、羚、藏羚、梅花鹿、马鹿、麋鹿、驼鹿、驯鹿、麝、野猪、双峰驼、大角鹿、牦牛、跳鼠、驼鸟等。综上所述，我们可以看出动物岩画分布上的鲜明的地域性，说明了上述动物的生存环境，不同的生态环境，存在着不同的动物群落，岩画中表现的动物虽然有的已不见踪影，但许多动物至今仍在那里生存和繁衍。这些动物特别是虎的出现，说明当时桌子山地区的地理和气候条件是温凉型草原气候，是一个水草丰美、林木茂密的世界。这点，乌海纳玛古菱齿象出土地点的孢粉测定可以证实。这些动物岩画对我们研究古代的地理、气候、动物种属及其生存环境具有十分重要的意义。

桌子山岩画与贺兰山岩画、阴山岩画同属北方草原风格岩画，在磨刻方法和表现手法上，其共同的特点是粗犷和豪放，具有北方文化的特色。而南方和沿海地区的岩画则细腻，相对较为精致，这也符合南方文化的特色。桌子山与贺兰山虽属同一地质构造，属贺兰山北部地区，从岩画表现的内容看，有其共同之处，即动物、人面像的表现上。但从岩画的风格上，有其不同之处，即在人面像的表现手法上桌子山岩画具有鲜明的个性。其鲜明、独特的个性我们可以通过图四六、四七、四八的对比中发现。图四六为桌子山岩画中之人面像岩画荟萃，共从大量的形态各异的人面像岩画中收录了9种类型的人面像。这些人面像形态各异、神态各异，喜怒哀乐均有表现，且图形均为独立个体。在这9幅人面像图像中，除一圆形人面像及另一头顶上部有一串珠饰物外，其余7幅均尖顶，其中3幅头部有饰物，显示与众不同。其共同点是都有辐射状线条，这些岩画均磨刻在石灰岩磐石上，其磨刻深度达3厘米，宽度达4～6厘米，从画面的构图和表现手法上可以看出，岩画制作者赋予其神秘性，为各种神灵之象征，充分显示其具有非凡的力量，具有浓厚的原始宗教色彩。桌子山的人面像岩画，绝大多数均为此类风格。这种风格的人面像在阴山岩画和贺兰山岩画中并不多见。图四七为贺兰山的人面像岩画，贺兰山岩画较早的，以银川市西北贺兰县贺兰口岩画为代表，这里集中分布有大量的人面像岩画，这些人面像岩画，多似面具和骷髅，造型多为圆形，脸部表现简单，多以三点结构表现面部，有的面部与戏剧脸谱相似，还有的头部有饰物，但这种头部有饰物的人面像岩画其造型和风格在桌子山岩画中尚未见到。面具为各种神灵的象征，而骷髅则与古代先民们的祖先崇拜有关。贺兰山岩画以动物和狩猎等图形为多，其贺兰口的人面像岩画与桌子山岩画中之人面像风格、形态迥异，个性显著不同。图四八汇集了阴山岩画的人面像图形，本图中收录了阴山岩画中20种人面像图形，其形态各异，其中有一幅尖顶且有辐射线的图形很接近桌子山岩画中的类似图形。其余有的呈圆形，有的呈方形，且头顶有饰物，其面部对口部的处理上特别表现了牙齿。还有的面部表现具有面具的显著特点，有的酷似骷髅，这组人面像图形，集中生动地体现了阴山地区原始先民们的神灵崇拜观念。这种

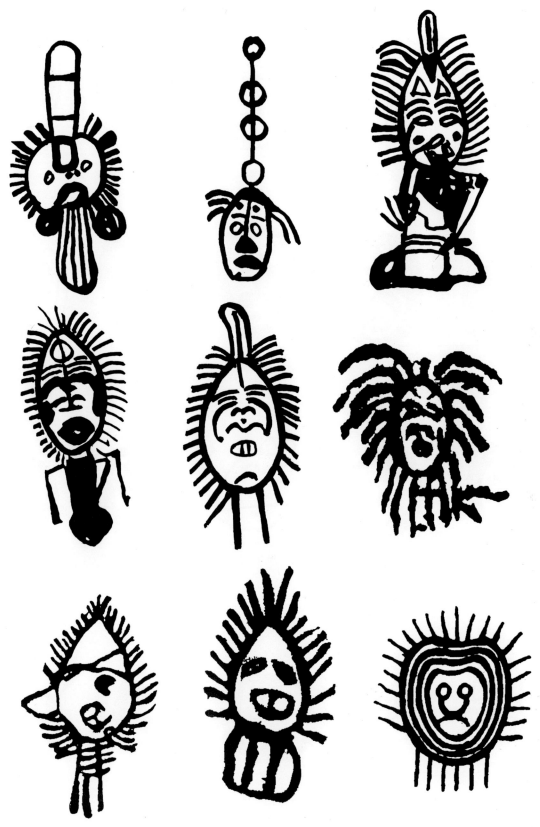

图四六　桌子山人面像岩画
Human masks in the Zhuozi Mountains rock art

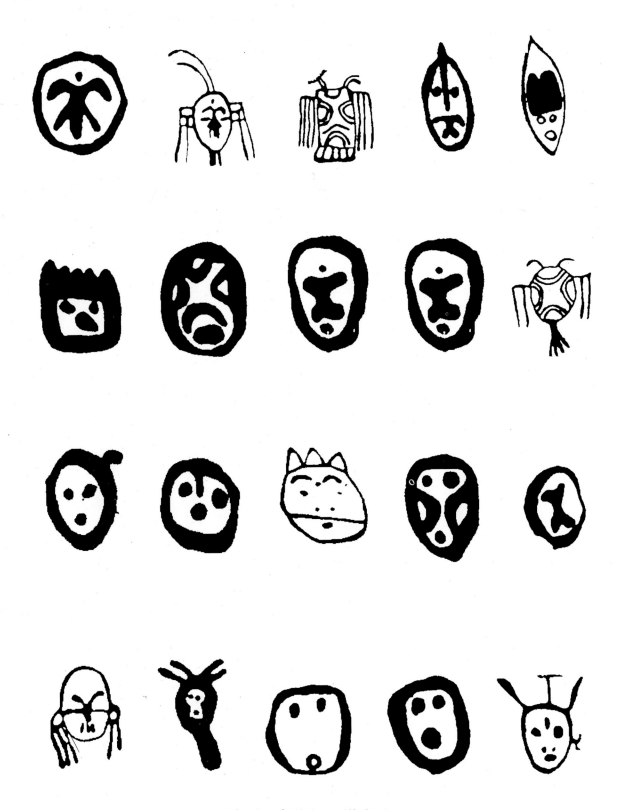

图四七　贺兰山人面像岩画
Human masks in the Helan Mountains rock art

（采自李祥石、朱存世《贺兰山与北山岩画》）

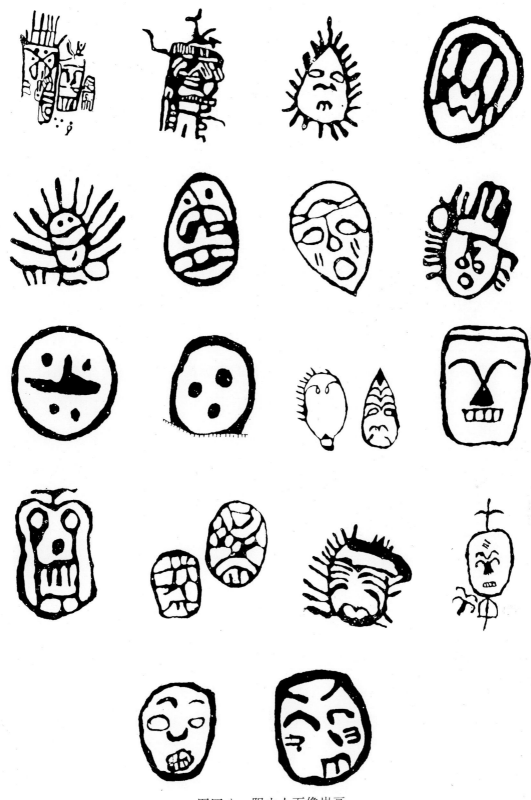

图四八　阴山人面像岩画
Human masks in the Yin Mountains rock art

（采自盖山林《阴山岩画》）

神灵崇拜所磨刻的形象亦与桌子山岩画显著不同。

图四九中收录了7幅太阳神及太阳图案的岩画,集中反映我国古代先民们对太阳神的崇拜。这些图形各具特点,十分生动。其中图四九—1、2、7为桌子山召烧沟岩画中的太阳神和太阳图案。特别是图四九—1、2,是将太阳人格化的一种表现形式,其风格粗犷,面部表情十分善良、慈祥、和蔼可亲,表现了原始先民们的崇神、媚神心态。而图四九—7则是一幅将4个太阳集中在一方框内来表现,充分显示了先民们崇拜太阳的强烈表现意识。图四九—3为江苏连云港将军崖的太阳神岩画,也是将太阳人格化的表现手法,似为划刻法制作,风格十分细腻,特别是对显示太阳光芒四射的表现与桌子山岩画显著不同,其上部表示太阳的8个人面像的下部为7束放射状线条,用来表现太阳的光芒,这些线条均集中于一点呈放射状散开,这也反映了古代先民们的几何学意识。这幅太阳神岩画的构图十分精美,是一幅难得的岩画精品。图四九—4为阴山岩画中的太阳神,为直观表现手法,其太阳图形与图四九—7桌子山岩画中的太阳图形酷似,其中心部分都用二圈加一点来表示;而图四九—5的贺兰山岩画中的太阳图案则更为简单,中间用一圆圈加象征光芒四射的辐射线来表示太阳神,也为一种独特的表现手法。而图四九—6为青海岩画中的太阳神,该画面为一半圆形加光芒组成太阳图形。寓意太阳从地平线上升起之意,也是岩画中一幅独特的表现太阳和太阳神的岩画。在图五〇中,笔者收录了9幅不同地区、不同形态的人体岩画,其中桌子山的人体岩画4幅(图五〇—6~9),其余为阴山、贺兰山和乌兰察布的人体岩画。从这9幅人体岩画中可以明显地看到有6幅是表现男性的,且对男性生殖器的表现十分鲜明。图五〇—1为阴山岩画,为通体磨刻,画面表现一男性人体,其生殖器硕大坚挺,左手握一弓,身体呈半蹲状,似作射箭之准备动作,这是一幅反映生殖崇拜的岩画,其男根是作为利箭来表现的,其弓之矢即为男根,此为一幅反映生殖崇拜的绝妙之作,与图五〇—6的桌子山岩画大同小异,均为佳作。图五〇—2为乌兰察布岩画,画面表现一站立男性,其生殖器下垂,磨刻造型十分生动且有力度。图五〇—3~5为贺兰山岩画,图五〇—3为呈骑马蹲裆式之男性;图五〇—4为一呈跳跃状之男性;图五〇—

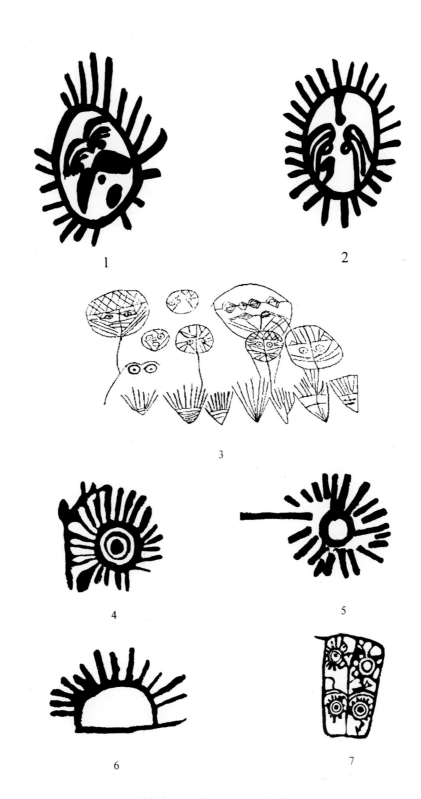

图四九　太阳神及太阳图案

The God of the Sun and sun patterns

1～2.桌子山岩画中的太阳神　3.连云港将军崖岩画中的太阳神　4.阴山岩画中的太阳神　5.贺兰山岩画
中的太阳神　6.青海岩画中的太阳神　7.桌子山岩画中的太阳图案　（4～6.采自盖山林《中国岩画学》）

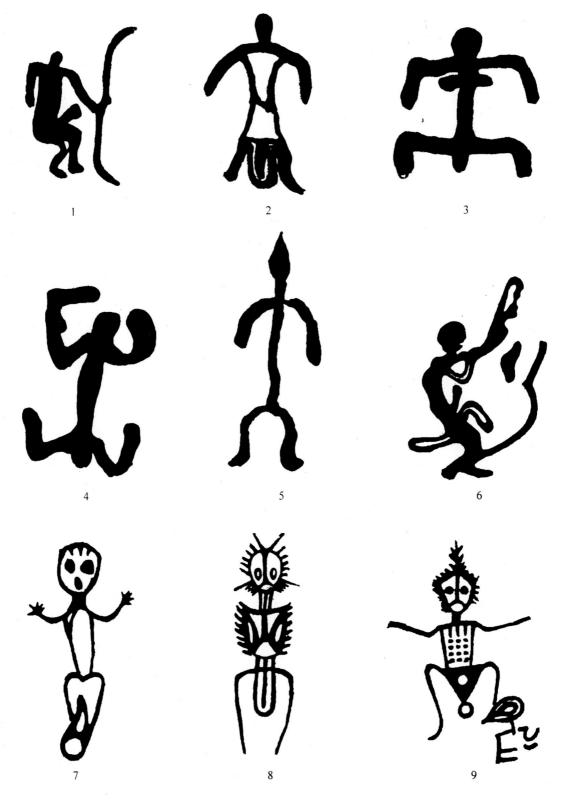

图五〇　人体岩画比较

Comparison of human figures

1. 阴山岩画　2. 乌兰察布岩画　3～5. 贺兰山岩画　6～9. 桌子山岩画　（1～2. 采自盖山林《中国岩画学》
　3～5. 采自李祥石、朱存世《贺兰山与北山岩画》）

5 为一站立人体，贺兰山的人体岩画也为通体磨刻，但线条简练，其造型也十分生动传神。通过这组人体岩画的比较，我们可以看出，桌子山岩画中的人体岩画图形具有显著特点，它具象性强，具有写实风格，实为人体岩画中之精品。在图五一的一组虎形岩画的比较中也可以明显地看出，阴山岩画和贺兰山岩画中的虎形岩画（图五一——1～4、6）装饰性风格显著，且图案化；而桌子山岩画中的老虎（图五一——5）却具有明显的写实风格，具象性强。

综上所述，桌子山岩画在与阴山、贺兰山等地区的岩画比较中，我们可以看出，它与这些地区的岩画在题材、内容上有许多共同之处，如在动物和人面像的内容上，都反映了原始先民的动物崇拜、神灵崇拜、天体崇拜、生殖崇拜、图腾崇拜等方面的内容。这是中国岩画和世界岩画所共同表现的内容，这是其共性所在。但在磨刻风格上，特别是在人面像的表现上，已如上述，自有其鲜明、独特的个性。与阴山、贺兰山等地区岩画相比较，桌子山岩画还有如下一些不同的特点：

一、桌子山岩画虽然数量少，大约千余幅岩画，但有 80％ 为人面像岩画，只有 20％ 为动物和符号等其它内容的岩画，即人面像岩画占绝大多数。这处岩画无高大密集图像，多呈个体，赋予其浓厚的原始宗教色彩，这是桌子山岩画的显著特点。

二、这些人面像岩画均磨刻在硬度达 7 度的石灰磐石或峭壁上，磨刻痕迹显著。特别是召烧沟岩画的磨刻痕迹更为显著，线条粗犷，磨刻深度达 3 厘米，宽度达 4～6 厘米，这些岩画虽历经数千年风雨侵蚀，部分石皮已脱落，但仍保持着原风格，说明这处岩画的年代之久远。

三、召烧沟岩画分布在坡度约 30 度的缓坡上，过去曾完全被泥土覆盖，是 70 年代发现个别暴露出的画面后逐渐清理出来的，故此处为罕见的"出土岩画"。其独特的表现风格、丰富的文化内涵，使这些神奇精美的人面像岩画吸引着大批专家学者前来研究考察，正如有的专家学者称：召烧沟岩画是中国人面像岩画之精华和高峰。

近年来，文物工作者对这处岩画的保护做了大量工作，乌海市人民政府拨

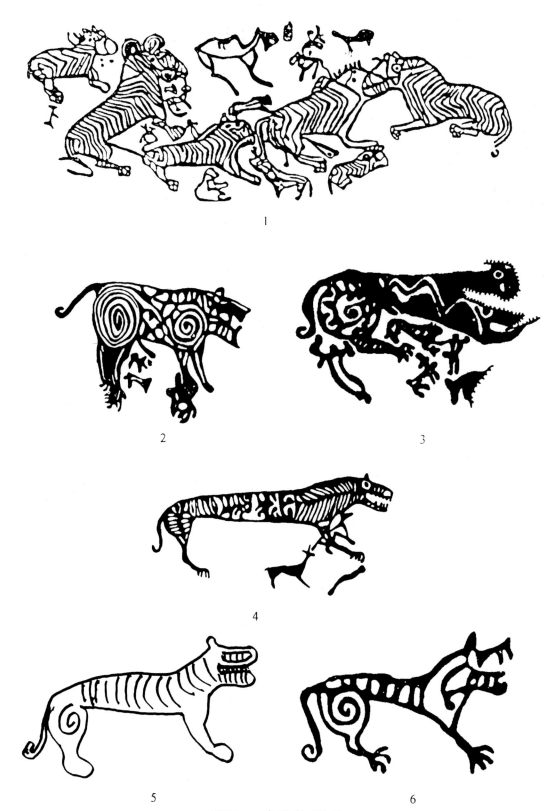

1

2

3

4

5

6

图五一　虎形岩画比较
Comparison of tigers

1.阴山岩画　2~4、6.贺兰山岩画　5.桌子山岩画　（1.采自盖山林《阴山岩画》　2~4、6.采自李祥石、朱存世《贺兰山与北山岩画》）

专款构筑了保护设施对部分岩画进行了封闭性保护，并建起了召烧沟岩画遗址博物馆，使这处岩画成为供人们参观游览的重要人文景观。桌子山岩画以其独特的风格和特别的魅力吸引着中外专家学者。这些新石器时代北方游牧民族的艺术珍品，真实地反映了原始先民的历史、宗教和文化，对探索人类文明进程具有重要价值。它是中国岩画和世界岩画的重要组成部分，是岩画宝库中之瑰宝。

桌子山岩画是壮丽的历史画卷，是世界岩画宝库中的奇葩。笔者在本书中力求用历史唯物主义的观点，用考古学和比较学的方法研究"岩画"这一"世界语言"的文化内涵，努力探索其奥秘。凝视这一幅幅岩画的画面，尽管有的已漫漶不清，但我感到它的份量是无比的沉重，它震撼着人们的心灵，它在向后人诉说着历史的沧桑。它是在远古时代生活在桌子山一带的先民们智慧的结晶，生动地表达了先民们的情感和思维，是其生活和生产劳动的真实写照。这一璀璨的艺术珍品，是古代游牧人在漫长的历史岁月里用生命和情感浇灌出来的艺术之花，是古代文明的重要标志。

后 记

我从 1986 年开始从事文物考古工作并接触岩画，我深深地热爱岩画这一古代文化遗迹，这一人文景观是祖先留给我们的宝贵财富。每当我伫立在它的面前，感到它是那样深沉和凝重，使我的使命感倍增。探索和研究岩画的神秘文化内涵成为我为之奋斗的目标，为此，我的足迹踏遍了乌海的山山水水和桌子山脉纵横交错的沟壑。古老而又神奇的岩画画面具有无穷的魅力，它使我为之思索，也为之倾注了我的心血。我曾为保护和宣传它而奔波，并在乌海市领导的支持和我的同事们的共同努力下，建成了召烧沟岩画博物馆；还使桌子山岩画从人迹罕至的旷野走进了中国神圣的艺术殿堂——中国美术馆的展厅。

编印这样一本图文并茂的《桌子山岩画》，是我的凤愿，也算是我从事岩画研究的一个初步小结。因为探索岩画的奥秘并真正破译它绝非易事，日后当需努力。在我进行这项工作中，我国著名的岩画学专家盖山林先生在百忙之中给予教诲，并亲自审定文稿，为之作序，实为良师益友，在此深表谢意。

在本书的编撰过程中，我的朋友和同事耿浩原、郝孝礼、王有智、张胤洲、李普良、谢继志先生以及王芳小姐等在图片、资料的搜集整理过程中给予了热情帮助，还有一些没有提到的朋友或同事也给过我许多帮助，在此一并表示谢意。

拙作终于面世，实现了多年的愿望。虽然它还很稚拙，但我有不避浅陋的勇气，期望得到各位专家学者以及同行们的指教。

<div align="right">

梁振华

丁丑年夏于乌海

</div>

Rock Art in Zhuozi Mountains
(Abstract)

The magnificent Zhuozi Mountains, stretching some 75 km from the south to the north on the eastern outskirts of Wuhai, Inner Mongolia, China, was so named because the rather flat summit of its 2, 194-meter main peak looks from afar much like a table. With the Urtos Plateau to the east and the Yellow River 2 km to the west, crawling through the city, the mountain hides for thousands of years in its numerous valleys and ravines a great number of rock art works on chalkstones and cliffs by ancient people, which I refer to in this album as "The rock art in Zhuozi Mountains".

I A Brief Introduction

Several ancient Chinese nomadic nations, including the Qiang, Wuhuan, Xianbei, Xiongnu, Turks, ancient Uighurs, Dangxiang and Mongols, once lived in succession in the gorgeous Zhuozi Mountains and created glorious ancient civilizations. The rock art is a breath-taking heritage left to us from these ancient people, reminding us of the dramatic changes of the history.

These works mainly scatter in six localities, namely, Zhaoshaogou, Kucaigou, Mao'ergou, Subaiyingou, Subaiyinhougou, and Que'ergou. Some of them are on slow slopes, such as those at Zhaoshaogou, and others are on cliffs. Now I'd like to give a very brief introduction to the works at each of the

six localities.

1. Zhaoshaogou

Some works of the Neolithic nomads have been found on the 30—degree southern slope at the western entrance of the valley, 15 km to the southeast of Wuhai. Now being listed among the culture relics for special protection in Inner Mongolia, they are also known as the "excavated rock art", for they had been covered with earth before they were unearthed in 1973.

The images here, great in number, rich in content, and unsophisticated in style, are mainly human masks in various shapes and looks, appearing very religious in a primitive way. Looking unusual for the deep engraving (as deep as 3 cm), they are also exquisite enough to make the best part of human masks in China's rock art. There are, in addition, images of animals, star clouds, hand and foot prints, symbols and pagoda-like signs. Revealing the ancient social and economic life through vivid depiction of daily grazing and hunting, these unmatchingly beautiful works at the sacrificial site of primitive people provide us with information about the history and culture of nomadic tribes, which are essential for our exploration on the evolution of human civilization.

2. Kucaigou

Found mainly on the southern cliff and a few on the northern cliff of Kucaigou are images including all kinds of human masks, male human figures, a woman in her labor and other scenes expressing phallicism of primitive peoples, as well as animals such as goats, dogs, birds, monkeys and *megaloceros*. One group of human masks are situated so high on the cliff that we had to access them from atop by ropes when we tried to make tablets. The realistically depicted *megaloceros* deserve special admiration. And the sketch map of the valley is one of the earliest maps engraved on rocks known to us. The images in the valley, obviously religious in nature, suggest a sacrificial site of primitive nomadic tribes together with the solemnness brought forth by the Yellow River and the Ulan-Buhe Desert which can be seen at the path between the

cliffs.

3. Mao'ergou

We've found human masks diverse in shape and look and a few animals on the southern cliff of Mao'ergou, 1 km to the southeast of the Ulan-Buhe Mine which in turn is 12 km to the northeast of the city proper. On the northern cliff is an inscription. This is, obviously, another site for sacrifice.

4. Subaiyingou

A sacrificial place and a major path to the Urtos Plateau, the valley is 8 km to the east of the city proper and 5 km to the southeast of the Ulan-buhe Mine. There we have found some human masks as well as oxen and tigers on its northern chalkstone cliff.

5. Subaiyinhougou

Seen at Subaiyinhougou 6 km to the east of the city proper are various species of animals (such as goats and dogs, and so forth), *megaloceros* and hunting scenes.

6. Que'ergou

Images on the sandstone cliff at Que'ergou in the Hainan District of Wuhai which is 2 km to the northwest of the Gongwusu Opencut Mine include human figures and animals.

Studies of these rock art works have revealed a shared feature, that is, they are homogeneous in geographic environment. Most of them are found on the southern cliff at the open entrance of deep valleys, reflecting primitive people's worship of mountains. They believed that gods resided in these valleys when they heard the roar of summer floods. The images can be classified into two categories in terms of methods, namely, engraving as shown by the human masks at Zhaoshaogou and incising represented by some animals and a

few human masks. One of the remarkable features of the rock art in the Zhuozi Mountains is that individual human masks looking rather religious take a proportion as great as 80%. The rest of the works include human figures, animals, heavenly bodies, hand and foot prints, pagoda-like signs and some abstract symbols, which combine to unfold a magnificent picture of history.

The various human masks mostly represent deities worshipped by primitive tribes, such as the god of the Sun. As an expression of primitive religions, they revealed conflicts between man and nature, in which man prayed for gods' blessings.

The animals such as *megaloceros*, gazelles, horses, goats, dogs, blue sheep, tigers, argali and monkeys usually appear with hunting scenes, serving as evidence of dramatic changes of natural environment of Wuhai, which belonged to a humid microthermal steppe climate with prosperous grass and forestry at the ancient time. Studies on the excavated fossils of *namadicus-palaeoloxodon* at Bainigou of Wuda show that they lived here in the late Pleistocene epoch, with over 30 kinds of plants according to polynological tests on samples from the strata. As for *Megaloceros*, they lived in the early Pleistocene epoch, much earlier than the time when nomadic tribes came.

The dating of these rock art works proved to be a complicated issue. Quite a number of them, being found in an area scattered with settlement sites of the Neolithic Culture, expressed worship of men's generative power by highlighting their phallus. According to this, I draw the conclusion by archaeological and comparative methods that these works were created by the nomads in a patrilineal clan society. The totems of goats, horses, monkeys and the "Five Gods" remind us of the primitive religion of the ancient Qiang people. Therefore, I assume that the fantastic works in the Zhuozi Mountains were created at the late Neolithic period, or the late period of primitive commune, by the ancient Qiang people, and had a close relation with the settlement sites of the Neolithic Culture at Wuhai.

We can see in the entire area that some images have been broken, and

many overlap each other. Some works belong to the different times. Some later works were done by the nomads who believed in the shaman.

II Zhuozi Mountains Rock Art and Primitive Religions

The earliest form of religion in primitive societies was fetishism expressed by worship of nature, totems and ancestors, gradually developing into more abstract polytheism, and finally to monotheism. This seems to be a universal process of development. Primitive people believed in animism, and usually expressed their subtle beliefs in their worship of some specific objects, regarding them as bearing supernatural forces, before they could overtly express their abstract ideas about gods and worship of gods. Many primitive tribes had the custom of carving and worshipping their own idols (their fetishes). The numerous idol totems among the Zhuozi Mountains rock art, represented by human masks, are symbolic of the god of the sun and other deities worshipped by the clan tribes. Their religious tendency can be seen in the following five aspects:

1. Worship of gods

The Qiang, one of the most ancient nationalities in China, believed in fetishism in which human figures, objects and idols of gods were worshipped. They believed that everything had soul, and contributed their sacrifice mainly to five gods, namely, the god of the Heaven, or the god of the Sun, who was the lord of everything and brought blessings or harm to man and animals; the god of the Earth; the god of Mountains; and the god of Trees. They regarded these gods as almighty, whose will must be obeyed. Only if they prayed for the protection from the gods could they be prevented from being injured by beasts, be successful in hunting, and be safe and sound. These notions lasted for thousands of years, a few even last till today.

2. Phallicism

Phallicism, expressed by reproductive organs symbolizing the increase of population, was a product of primitive people's wish for a bigger population. It was quite common in primitive religions, and our ancestors in the Zhouzi Mountains, who had experienced phallic magic, the earliest stage of phallicism, were no exception. While they prayed for the increase of their population as well as the number of animals which would bring them power to conquer the Nature and beasts, they could not make scientific explanations on birth giving which results in population growth. Therefore, their magicians created some magic to explain the causal relation between sexual behavior and reproduction according to their own understanding. In the passing of time, phallicism took form and became a major part in primitive religions. Reproductive organs of men and women, women in their labor and foot prints among the rock art in the Zhuozi Mountains are expressions of this worship.

3. Worship of animals

Images of deitized animals in the Zhuozi Mountains include goats, horses, dogs, monkeys, *megaloceros*, birds and tigers which are closely associated with the labor and life of primitive people. While horses and dogs were needed for their hunting, goats and deer provided them with foods thus also became their subjects of worship. Tigers, fierce and remaining a threat to man, were something primitive people fought against yet scared of. That was why they had engraved them on rocks to pay admiration and worship.

4. Worship of heavenly bodies

Natural objects and phenomena such as the sun, the moon, stars, rain, snow, thunder and lightning were significant, or even vital, in primitive people's life and production activities, yet they could not explain these phenomena. They then worshipped them as deities, hence came primitive religions. Worship of heavenly bodies was especially manifested through that of the sun.

5. Totemism

Totems of the Qiang can be roughly classified into three kinds, namely, goats, horses, and monkeys. Also found in the Zhuozi Mountains are the "Five Gods". They suggest that totemism played a very important part in the existence and development of primitive people. It was totemism that had provided them with a united thought. And sacrificial rituals played a major role in achieving these ends.

To sum up, the rock art in the Zhuozi Mountains vividly expressed primitive religions, representing primitive people's worship of gods, reproduction, animals and heavenly bodies which was oriented on foods, birth and death. These expressions of pre-historical religions, primitive and crude yet sincere, are active rather than passive. The collective will of the whole tribe was uttered through individual mouths of magicians in sacrificial rituals. It was the magician who had turned those crude ideas and emotions into images.

Ⅲ Aesthetic Values of the Rock Art in the Zhuozi Mountains

Rock art is an ancient form of art which is quite different from other art forms such as painting and sculptures. As a product of empathy, they are the representations of primitive people's sentiments and inspirations, rather than a lifeless reproduction of reality.

The rock art in the Zhuozi Mountains is characteristic of early human civilizations regarding to their aesthetic features and cultural contents.

First, if we examine these works from the perspectives of mental images and aesthetics, we may find them unsophisticated, natural, yet bold and sincere. These are typical features of primitive art. Crude yet creative, natural and emotional as if done by children, these works are "images of the mind"

representing primitive people's cultural psychology or thoughts. They are en-
tirely free from wickedness, nor have they been manipulated by the rulers. As
Georgy Valentinovich Plekhanov pointed out, the thought of primitive people
was molded by hunting, their world view, even their aesthetics, were simply
those of hunters.

Second, the animal totems of the ancient Qiang in the rock art belong to
the Yangshao Culture. They were unexceptionally animals in diverse postures
and appearances, without a single image of plant, suggesting that the produc-
ers were in a nomadic and hunting civilization, yet to enter the agricultural civ-
ilization.

Third, the phallicism was represented by reproductive organs of men and
male animals, suggesting men's position as dominators in the tribe, that is to
say, the producers of these works lived in a patri-clan society.

Fourth, most of the idols for worship are natural objects, such as materi-
alized gods, goats, horses, dogs, the sun, the moon and stars, which indi-
cates that primitive religion just began to occur in the tribes in the form of ani-
mism. The realistically depicted images revealed primitivity of the producers'
mind.

Fifth, the human masks in various shapes and looks, symbolic of all kinds
of deities, revealed that the religion of the time was in the stage of polytheism.

As a cultural-art phenomenon unique in style and ancient in time, the rock
art in the Zhuozi Mountains has the features as follows:

First, the works were for practical purposes in the first place. What we
see as art works today was actually ancient people's expression of their belief
in animism. They were by no means created as pure art works.

Second, rock art belongs to space arts, which requires a perfect harmony
with the surroundings. We can clearly see this in the distribution of works in
the Zhuozi Mountains. The works engraved in the mountains are associated,
on the one hand, with primitive people's worship of mountains from which
their ancestors came, and with their grazing and hunting on the other hand.

The images are engraved or incised either on large rocks or on cliffs at the entrance of deep valleys, usually facing an opening, where primitive people carried out their sacrificial rituals. Torrents roared in the valleys when summer floods came, making them believe that these were the dwelling places of gods. The images are somewhat regularly distributed. Human masks and dancers are mostly on the high cliffs where must be sites to celebrate harvest and worship, and to please and amuse gods; phallic images are usually on rocks with a slow slope in front, where might be places for young people to dance and make love; while animals are often seen at the entrance of valleys or high on steep cliffs, places where animals frequented. There are also some images engraved on rocks at random. The close relation of the contents of the works with their surroundings fully revealed the practicality of primitive people's creation. When they accumulated knowledge and experience in their hunting, dancing and sacrificing, they elevated them to an intellectual life.

Finally, these creations of man in his childhood are curde, unsophisticated and exaggerating in style, especially in regard of the spatial relationship in the composition, so much so that they look just like children's drawings. Yet they are so expressive that the method has been admired and imitated by many modern artists. The method ofdealing with spatial relationship, as beautiful and charming as they are, revealed the mental immaturity of primitive people despite their physical maturity.

Spatial relationship was a complicated question for primitive people to deal with, for they were still far from understanding and even farther from knowing how to apply the principles of perspective. Nevertheless, we may see that the producers of the rock art were rather clever in this aspect. Their creativity was especially demonstrated in the animals in groups, where they had somehow known to make the more remote animals smaller, and had arranged the images in a rhythmic way.

A noteworthy point of these rock art works is primitive people's sensitiveness in perceiving shapes. The human masks were depicted in circles, squares

and proximate triangles, while four suns were arranged within one square to intensify the effect.

Chinese art theorists have been taking "*xing*, *shen*, *qi*", or "form, charm and spirit", as fundamental criteria in art critique, holding that they have been significant in the development of Chinese aesthetic ideas. The rock art in the Zhuozi Mountains can be said to be excellent in all the three ways. The life-like forms, being the manifestation of primitive people's perceptions, came directly from life; the spirit demonstrated their bold vitality; while their perception, conscious and thoughts joined together to bring great charm to their works. It is in this regard that these works, unique of the time, are inimitable. The later imitations have only preserved the form, but lost their charm and spirit hence their ever-lasting vitality.

After all these considerations, I would like to say that the rock art in the Zhuozi Mountains are great art works of primitive people which have lasted thousands of years and will last forever. They are aesthetically valuable for their beauty expressed in lines, forms, and even in their defects, both individually and collectively. They have written a glorious page in the history of Chinese aesthetics.

IV The Rock Art in the Zhuozi Mountains Are A Gem in Chinese Rock Art

Of the over thousand pieces of rock art works in the Zhuozi Mountains, 80% are human masks in different shapes and looks. Most of them are individual images. They present themselves as highlights and a climax of human masks in rock art for their unique style and expressiveness. As a gem in China's treasure house of rock art, they have also occupied a position in the domain of rock art in the world.

图版
Plates

1. 桌子山远景
A distant view of Zhuozi Mountains

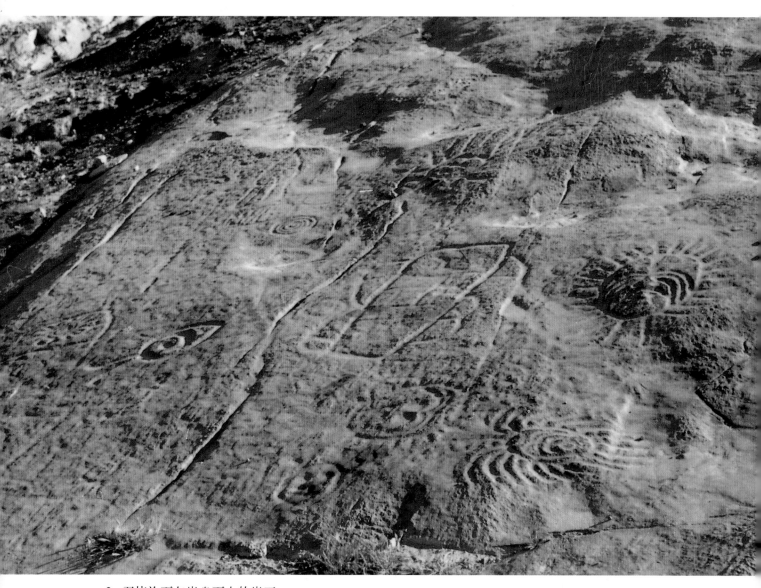

2. 召烧沟石灰岩盘石上的岩画
Works on chalkstone rock at Zhaoshaogou

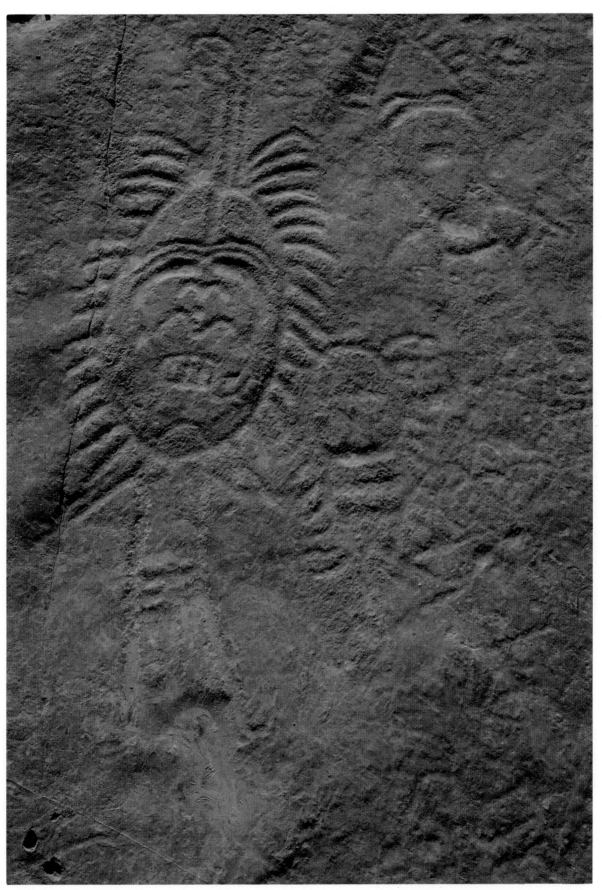

3. 人面像（召烧沟）

Human mask (Zhaoshaogou)

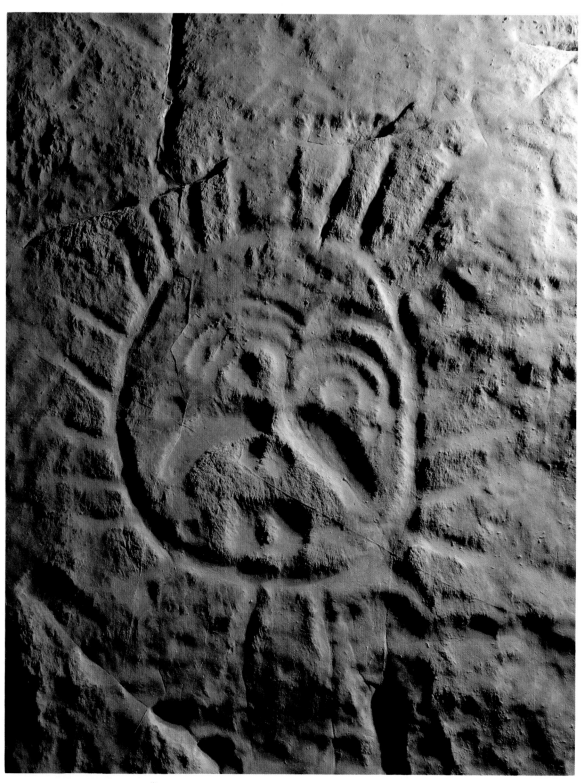

4. 人面像（召烧沟）
Human mask (Zhaoshaogou)

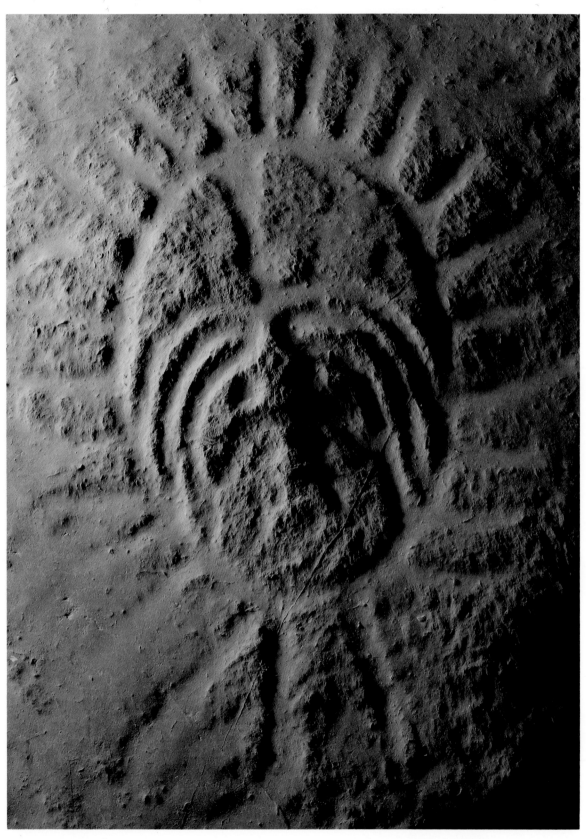

5. 人面像（召烧沟）
Human mask (Zhaoshaogou)

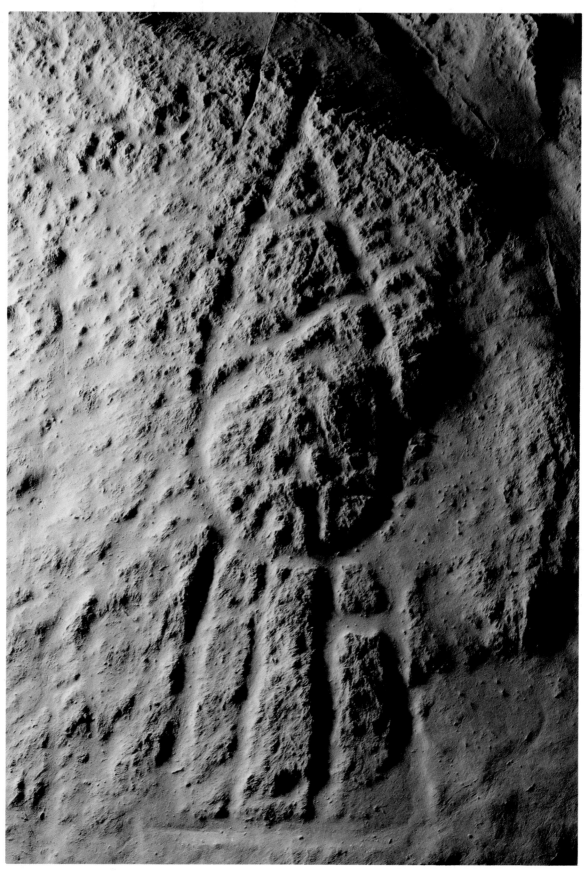

6. 人面像（召烧沟）
 Human mask (Zhaoshaogou)

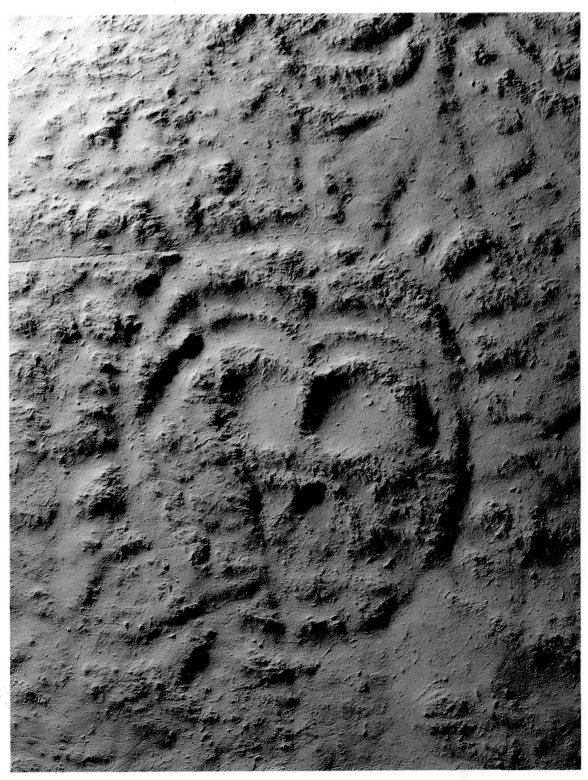

7. 人面像（召烧沟）

Human mask (Zhaoshaogou)

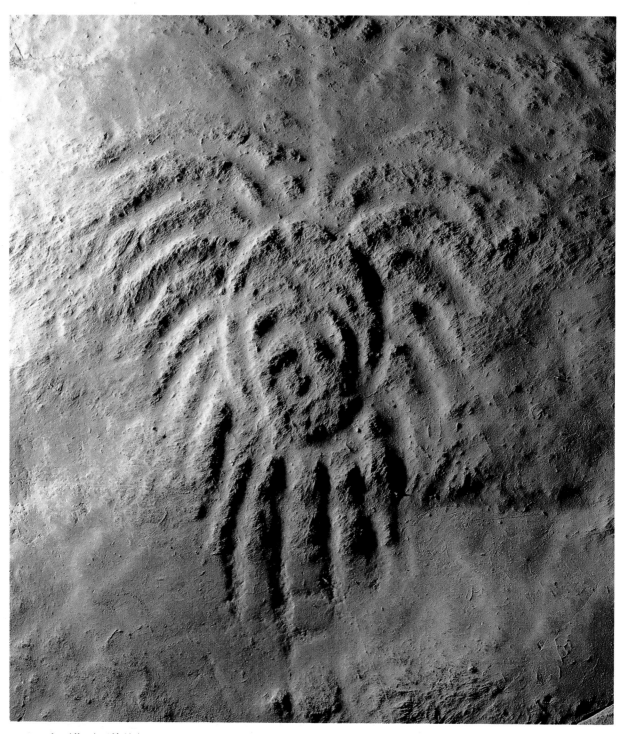

8. 人面像（召烧沟）
 Human mask (Zhaoshaogou)

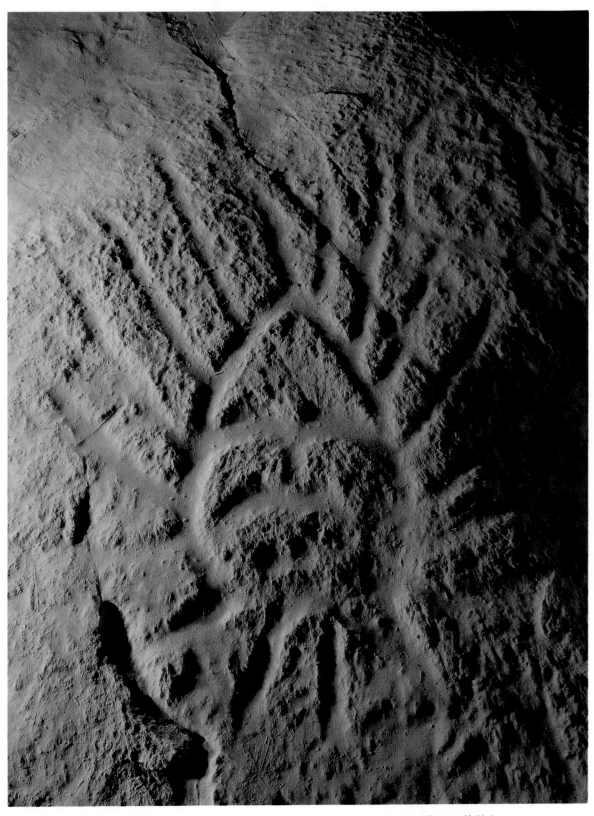

9. 人面像（召烧沟）

Human mask (Zhaoshaogou)

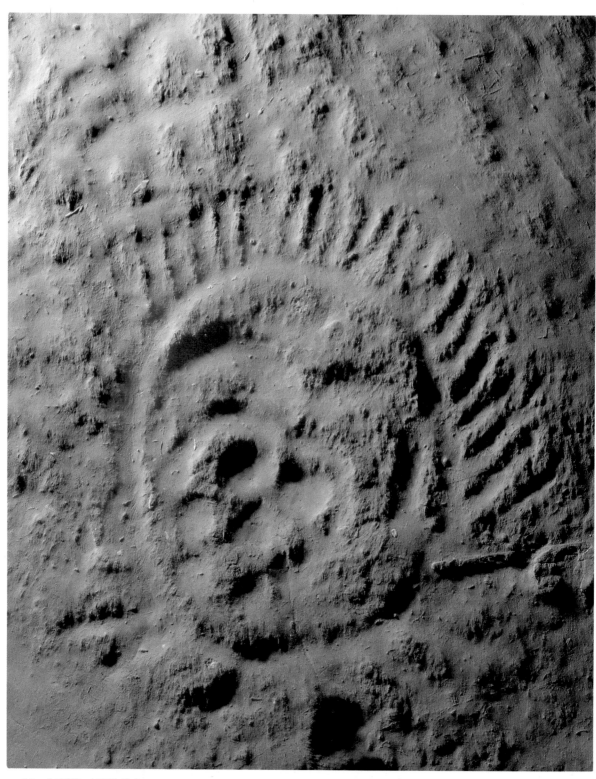

10. 人面像（召烧沟）
Human mask (Zhaoshaogou)

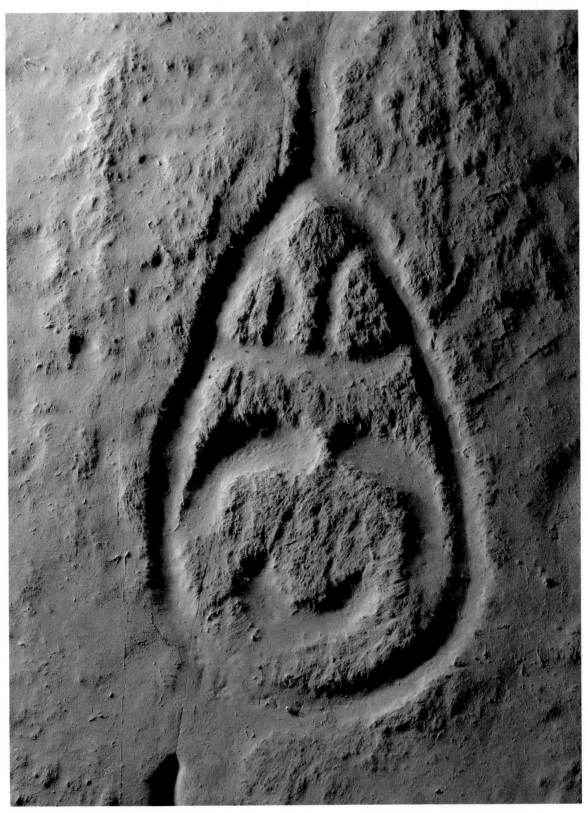

11. 人面像（召烧沟）
Human mask (Zhaoshaogou)

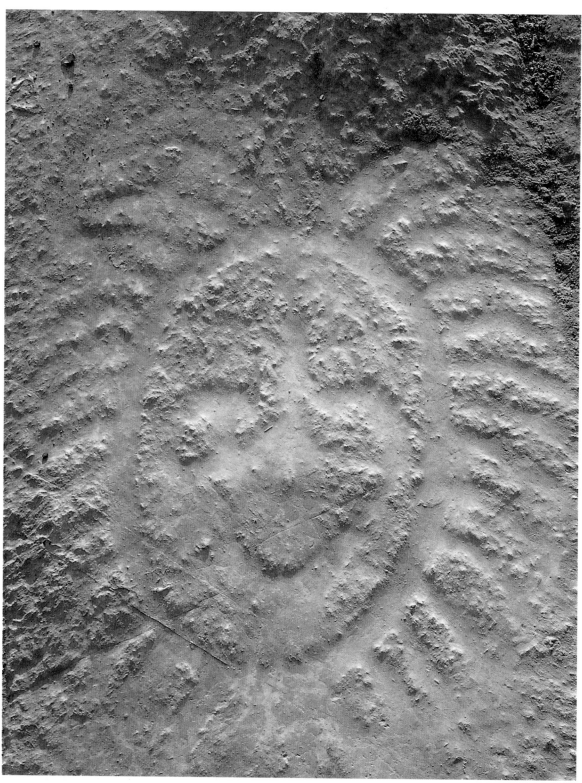

12. 人面像（召烧沟）

Human mask (Zhaoshaogou)

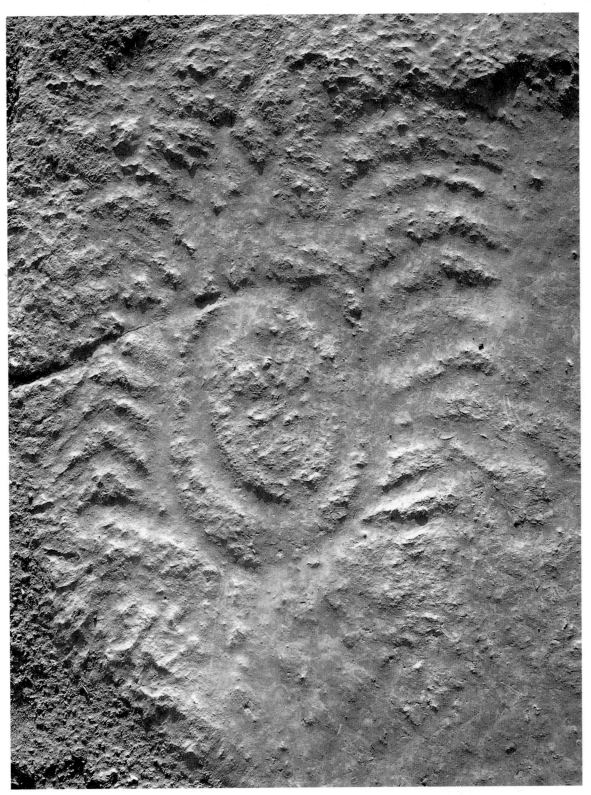

13. 人面像（召烧沟）
Human mask (Zhaoshaogou)

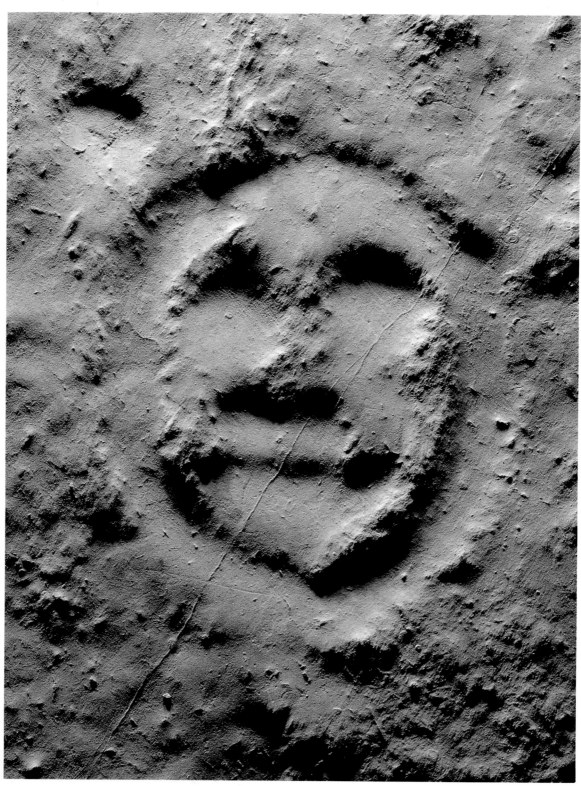

14. 人面像（召烧沟）
 Human mask (Zhaoshaogou)

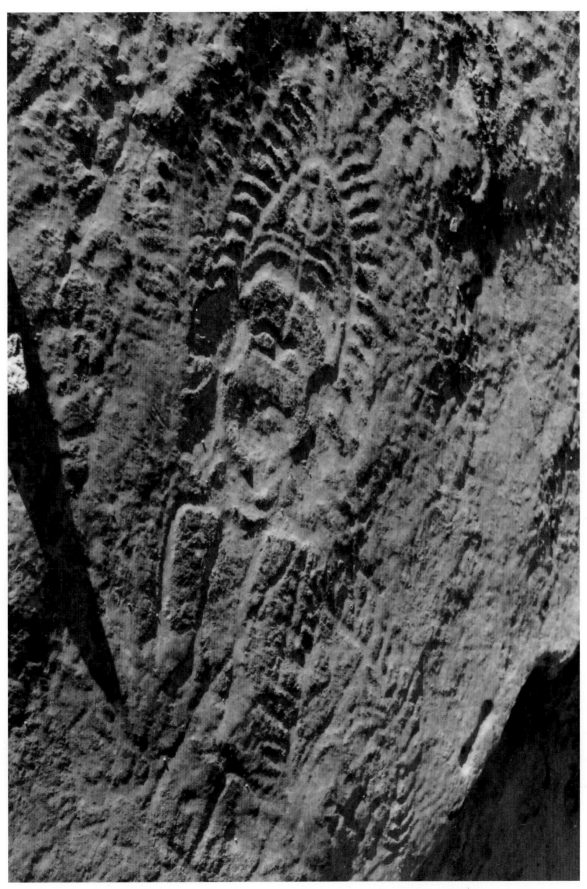

15. 人面像（召烧沟）

Human mask (Zhaoshaogou)

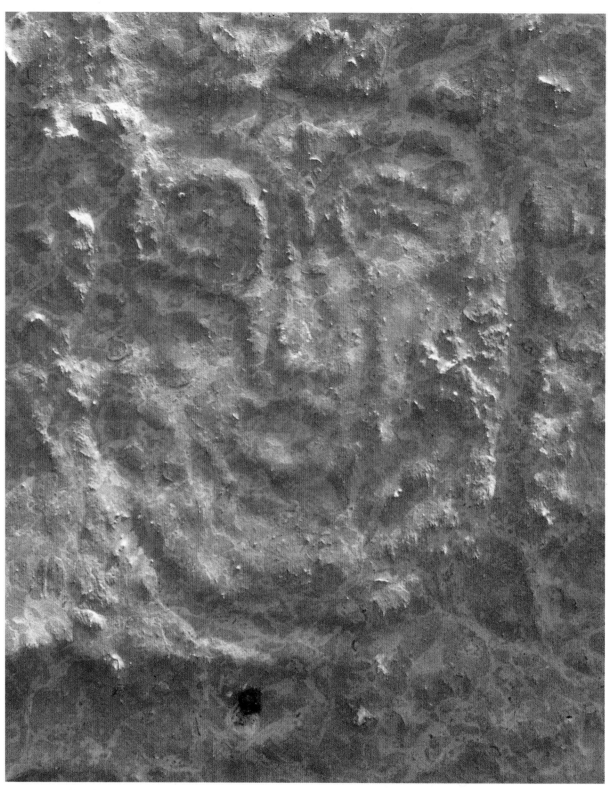

16. 人面像（召烧沟）

Human mask (Zhaoshaogou)

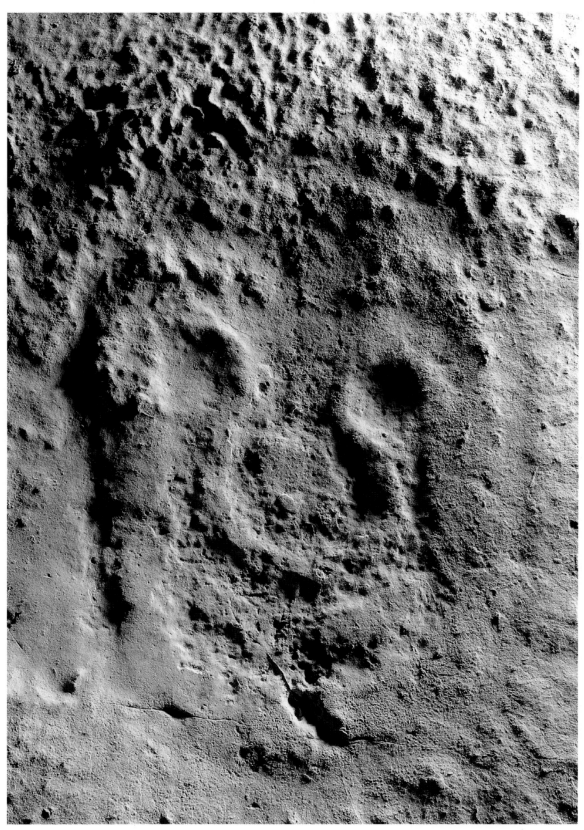

17. 人面像（召烧沟）

Human mask (Zhaoshaogou)

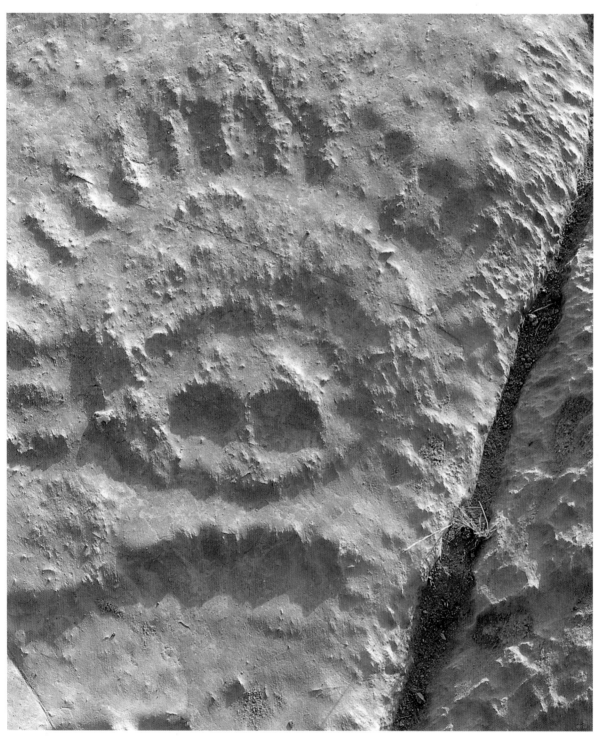

18. 人面像（召烧沟）
Human mask (Zhaoshaogou)

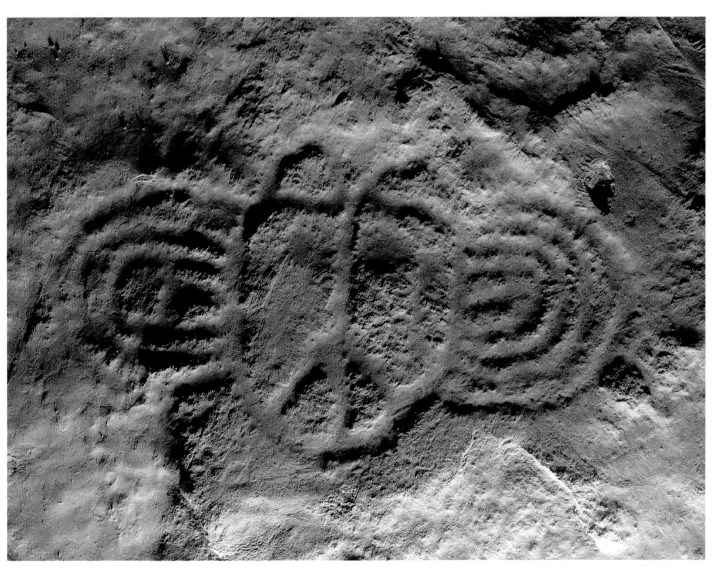

19. 人面像（召烧沟）
Human mask (Zhaoshaogou)

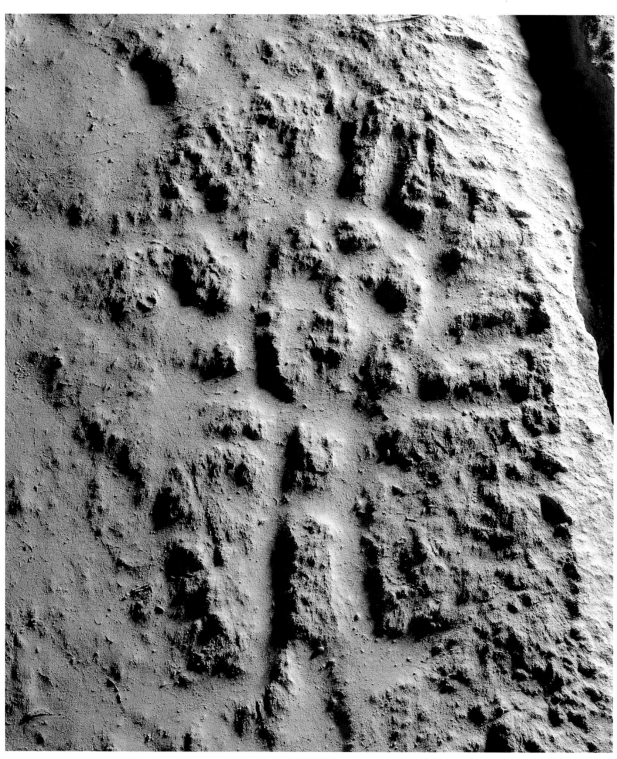

20. 人面像（召烧沟）
Human mask (Zhaoshaogou)

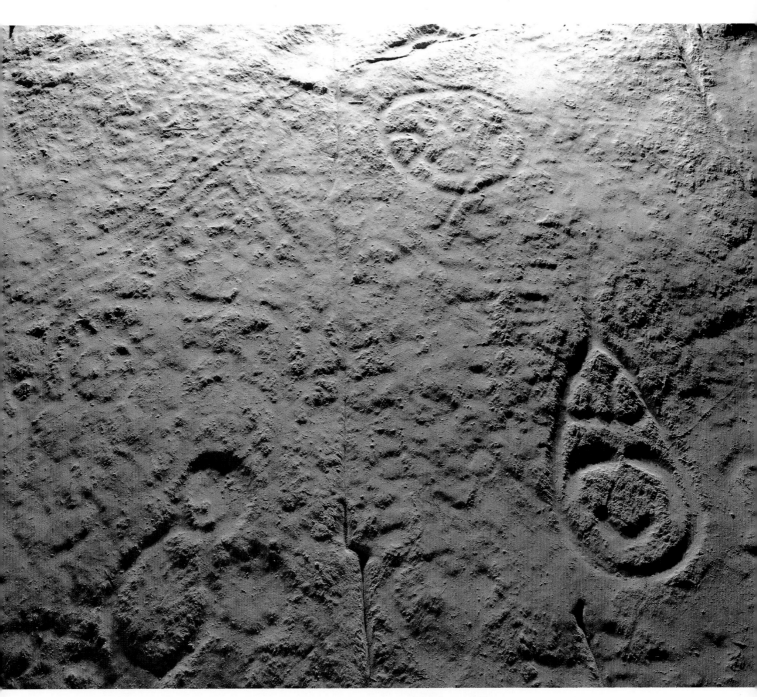

21. 人面像（召烧沟）
Human masks (Zhaoshaogou)

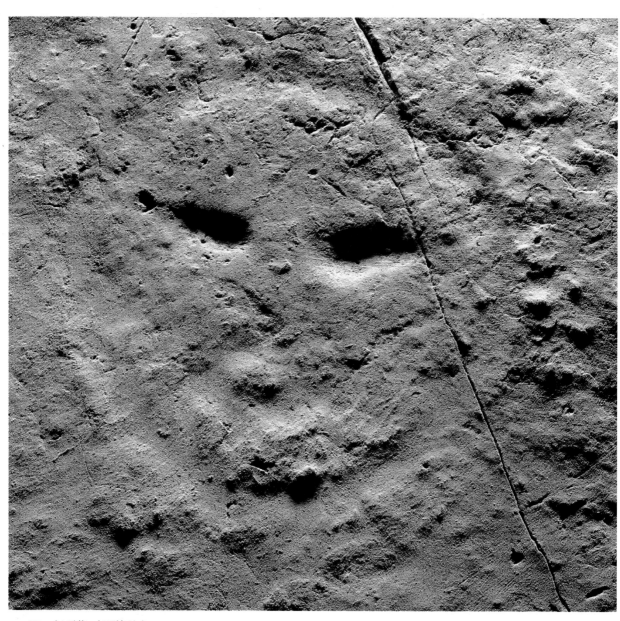

22. 人面像（召烧沟）
Human mask (Zhaoshaogou)

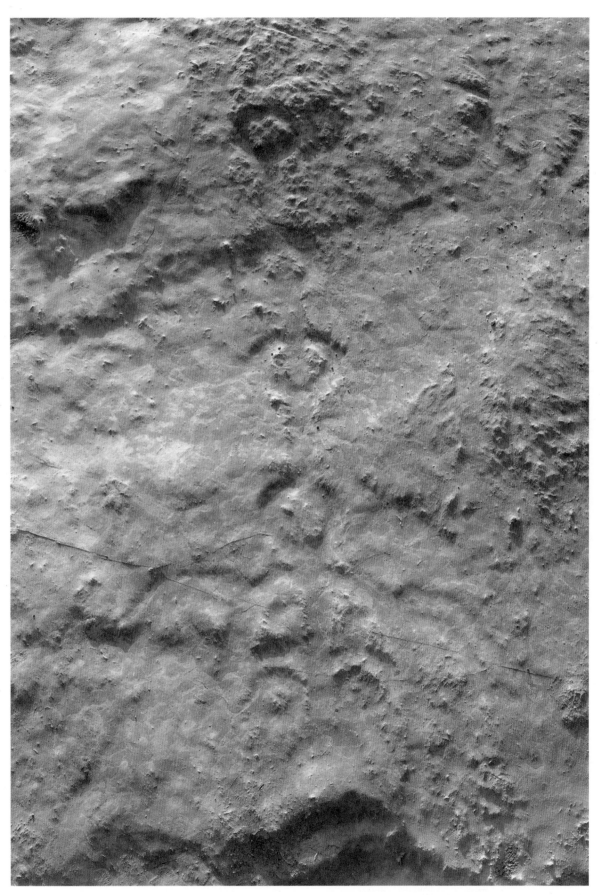

23. 人面像（召烧沟）

Human mask (Zhaoshaogou)

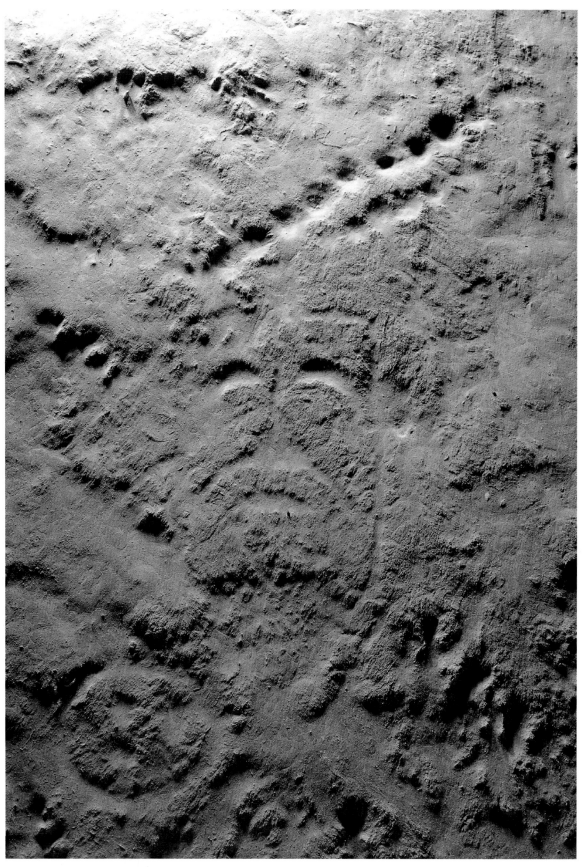

24. 人面像、星辰图（召烧沟）
Human masks and stars (Zhaoshaogou)

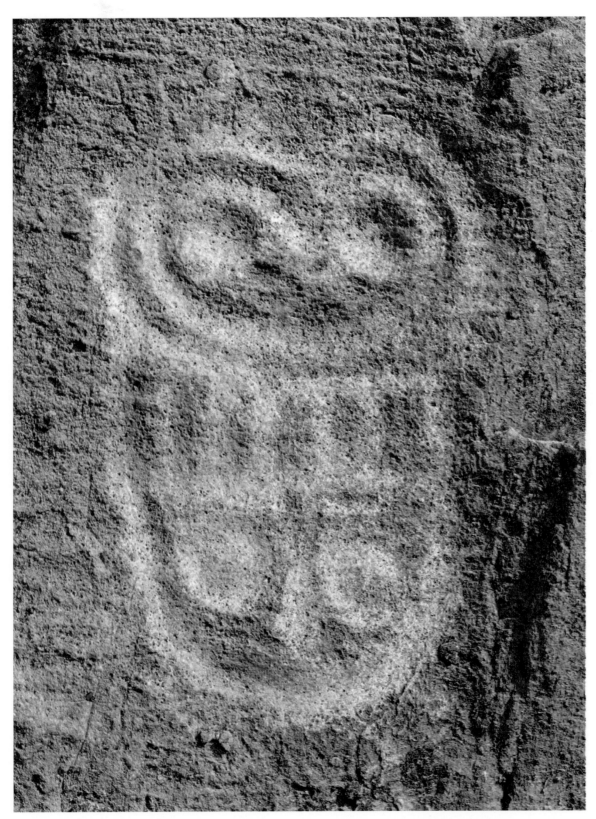

25. 人面像（毛尔沟）
Human mask (Mao'ergou)

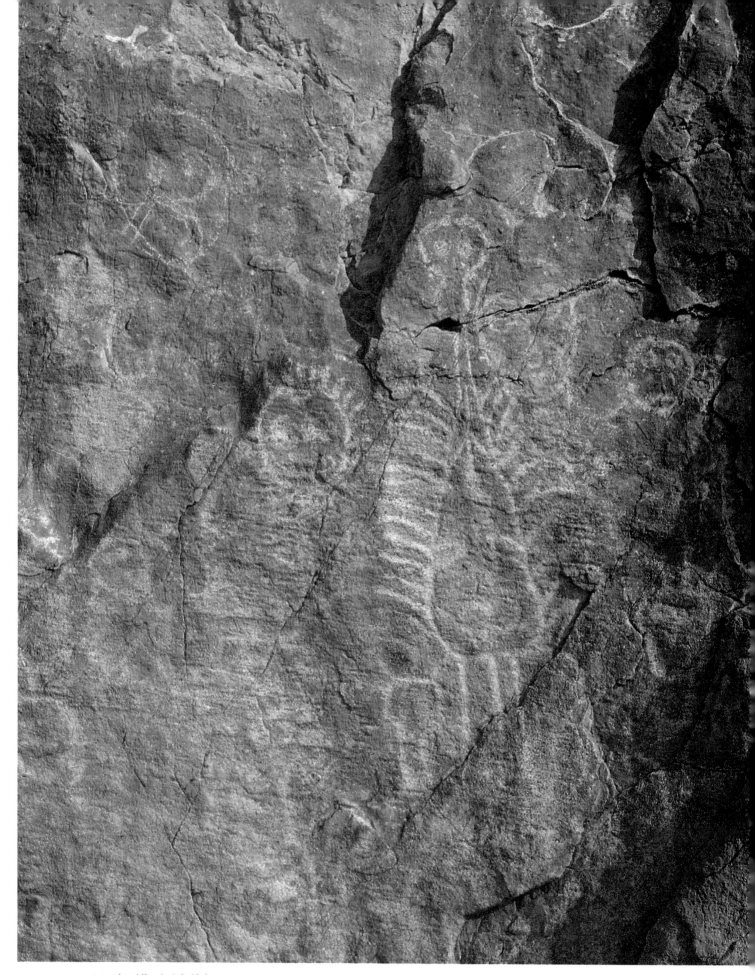

26. 人面像（毛尔沟）
Human masks (Mao'ergou)

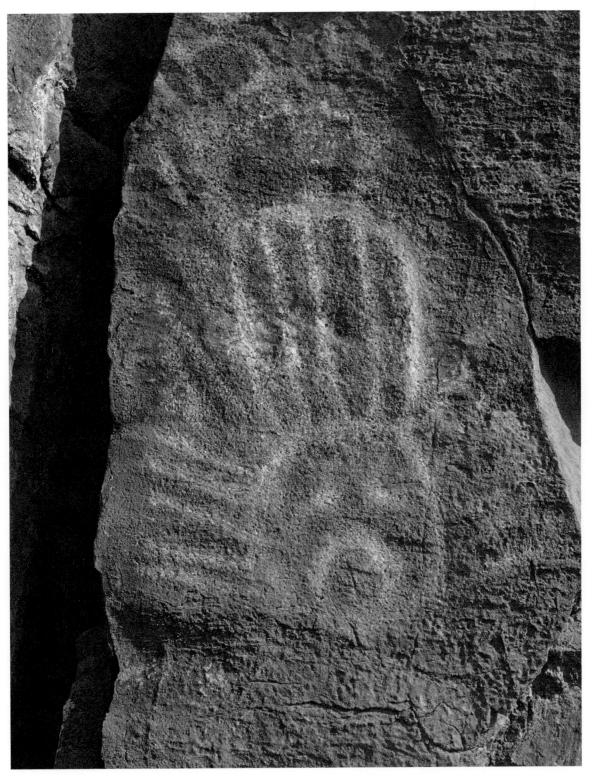

27. 人面像（毛尔沟）

Human mask (Mao'ergou)

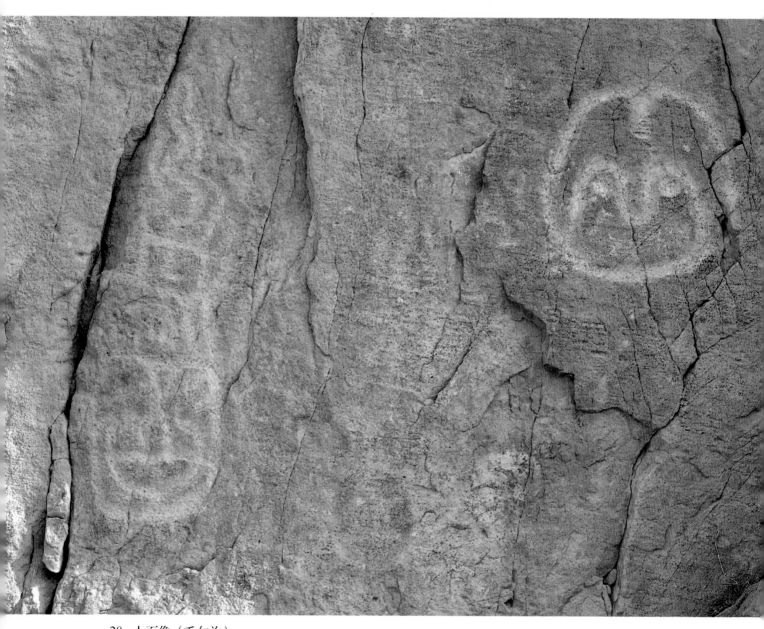

28. 人面像（毛尔沟）
Human masks (Mao'ergou)

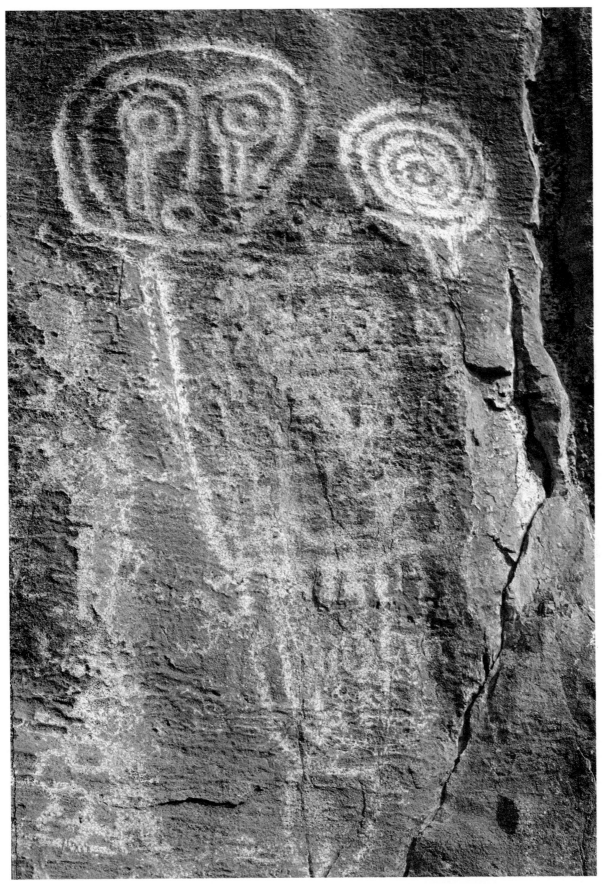

29. 人面像（毛尔沟）

Human masks (Mao'ergou)

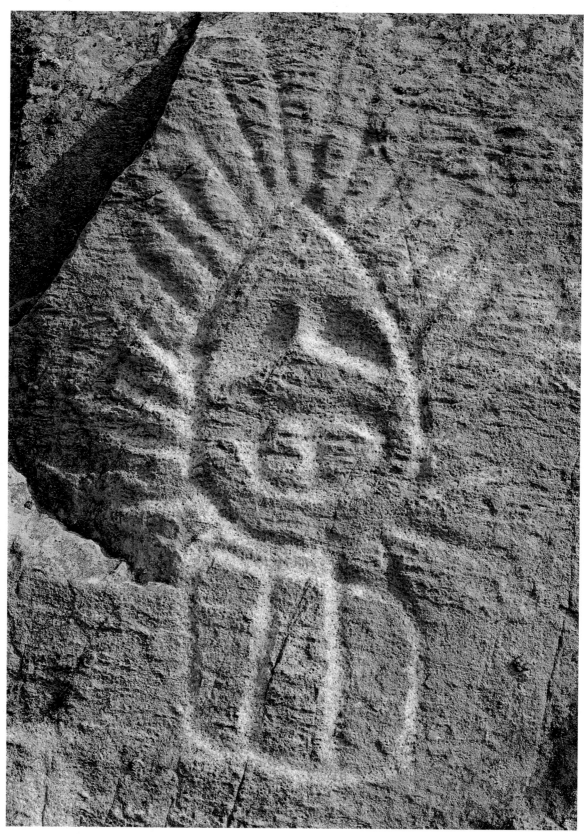

30. 人面像（毛尔沟）

Human mask (Mao'ergou)

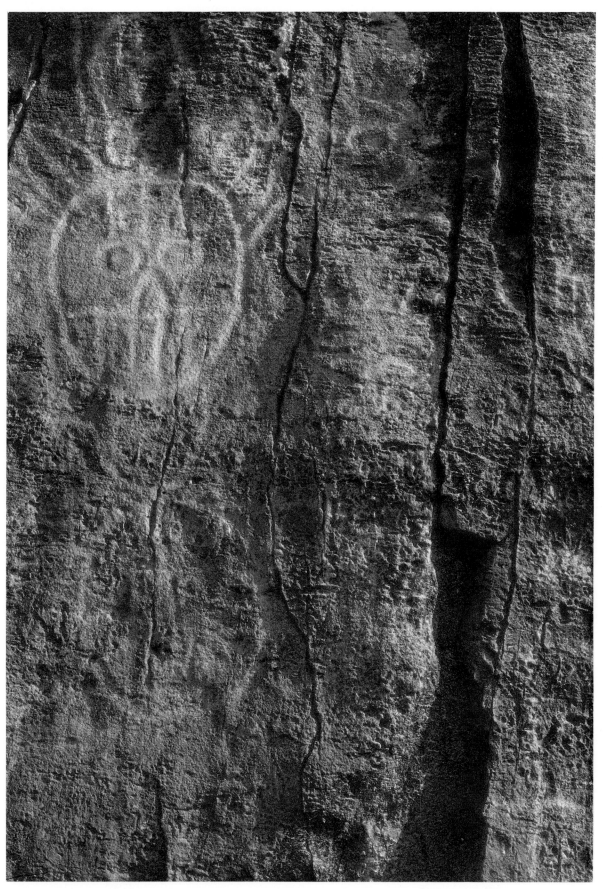

31. 人面像（毛尔沟）

Human masks (Mao`ergou)

32. 人面像（毛尔沟）
Human masks (Mao'ergou)

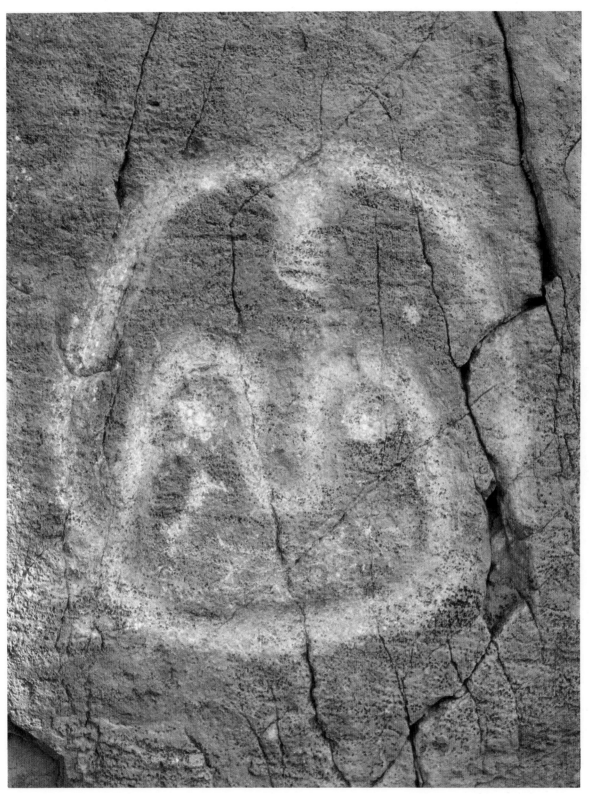

33. 人面像（毛尔沟）
Human mask (Mao'ergou)

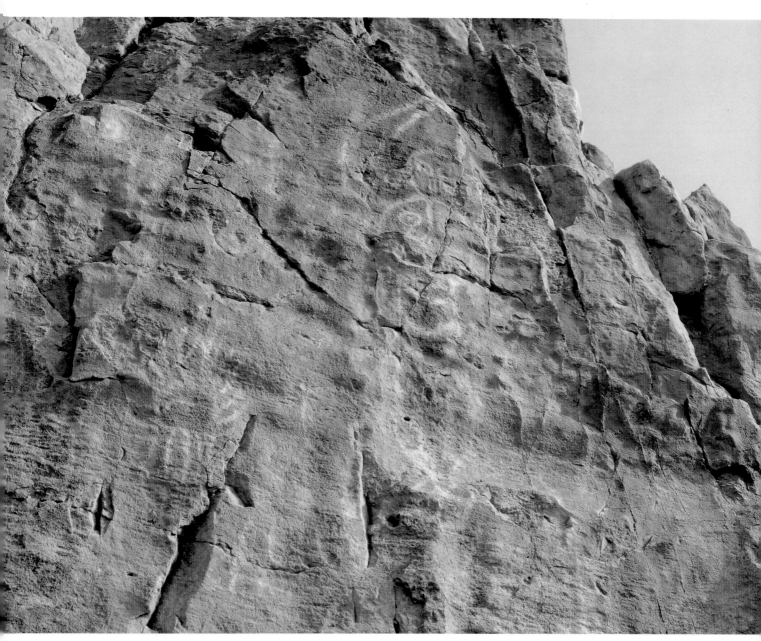

34. 人面像（毛尔沟）
Human masks (Mao'ergou)

35. 人面像（毛尔沟）

Human mask (Mao'ergou)

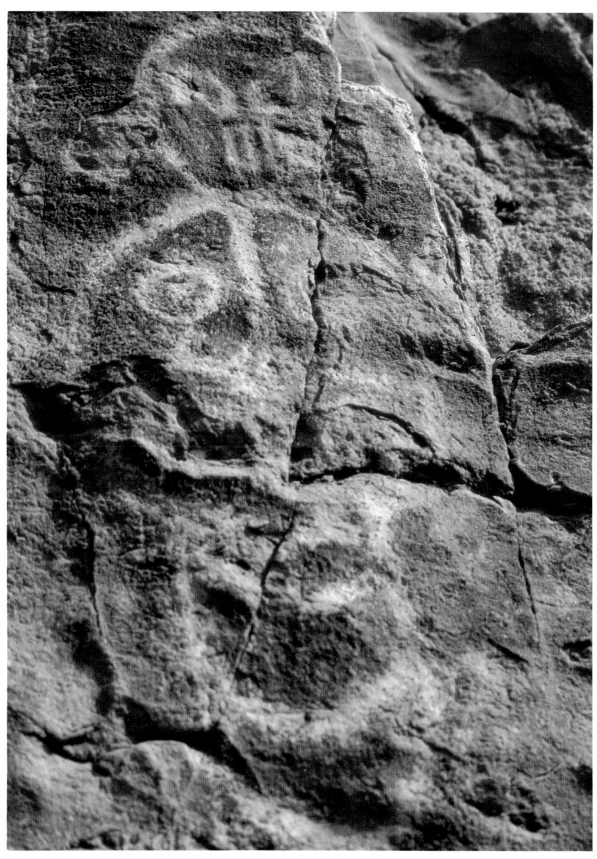

36. 人面像（毛尔沟）

Human masks (Mao'ergou)

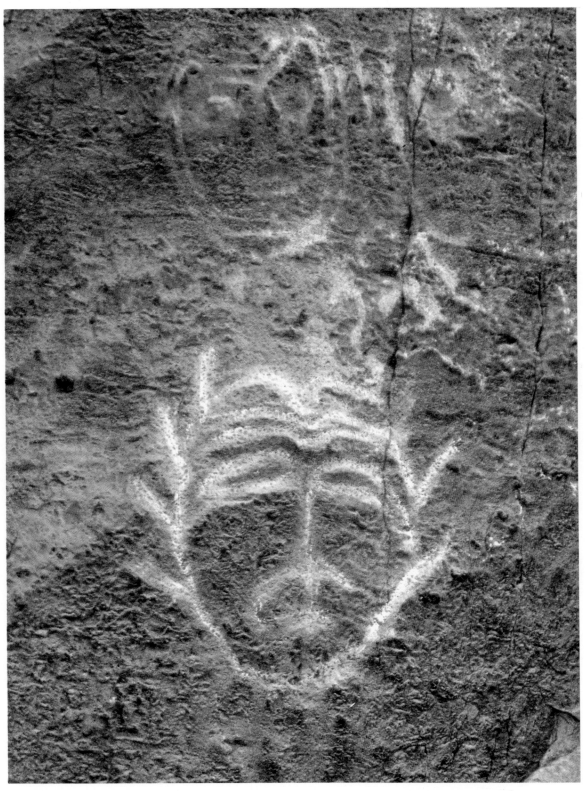

37. 人面像（苦菜沟）
Human masks (Kucaigou)

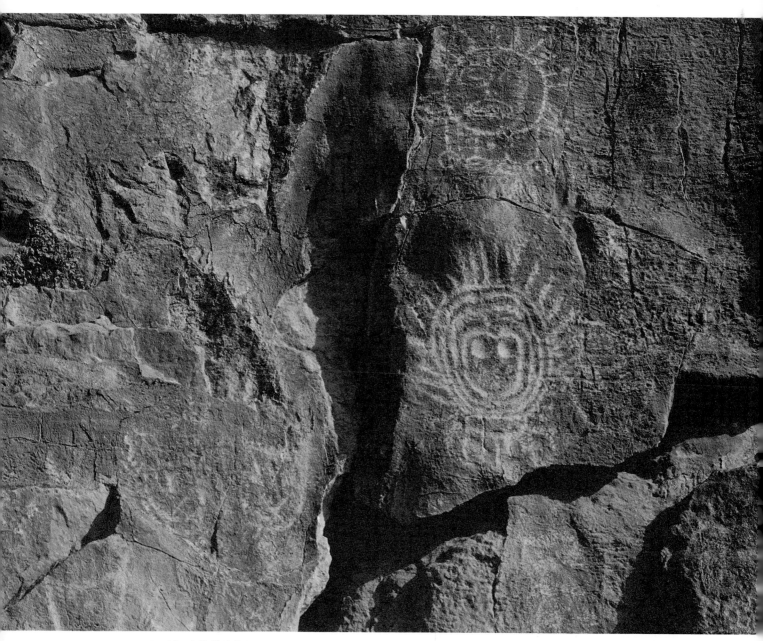

38. 人面像（苦菜沟）
Human masks (Kucaigou)

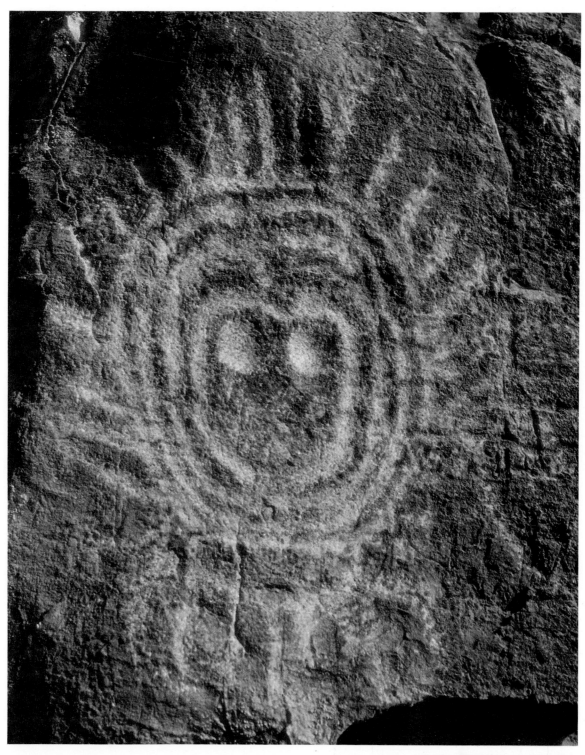

39. 人面像（苦菜沟）

Human mask (Kucaigou)

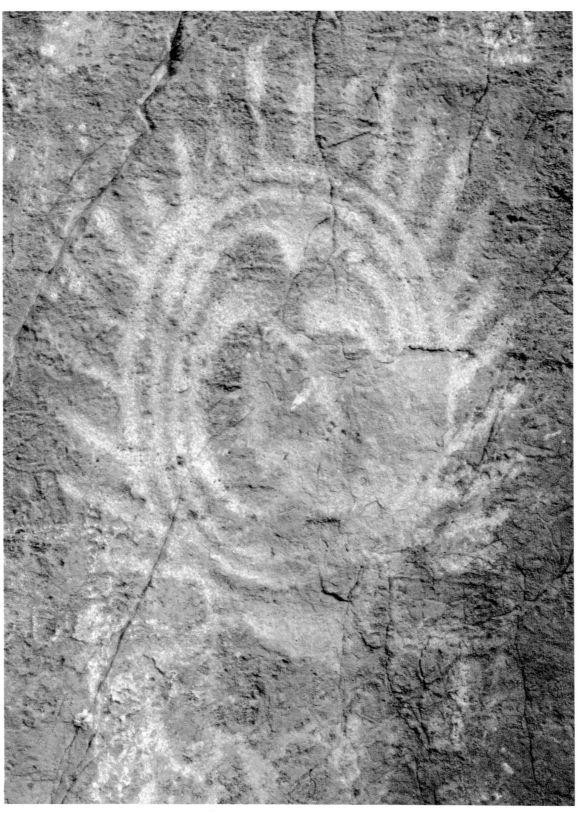

40. 人面像（苦菜沟）
 Human mask (Kucaigou)

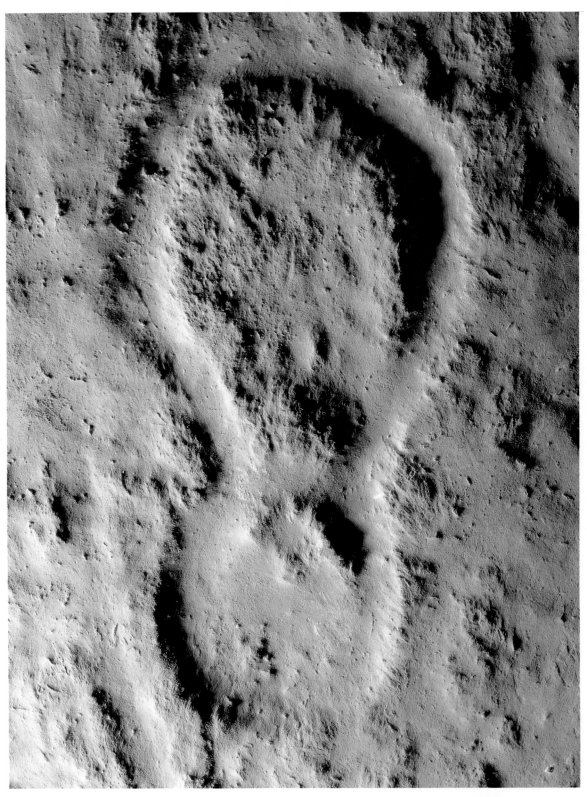

41. 足印（召烧沟）
Foot print (Zhaoshaogou)

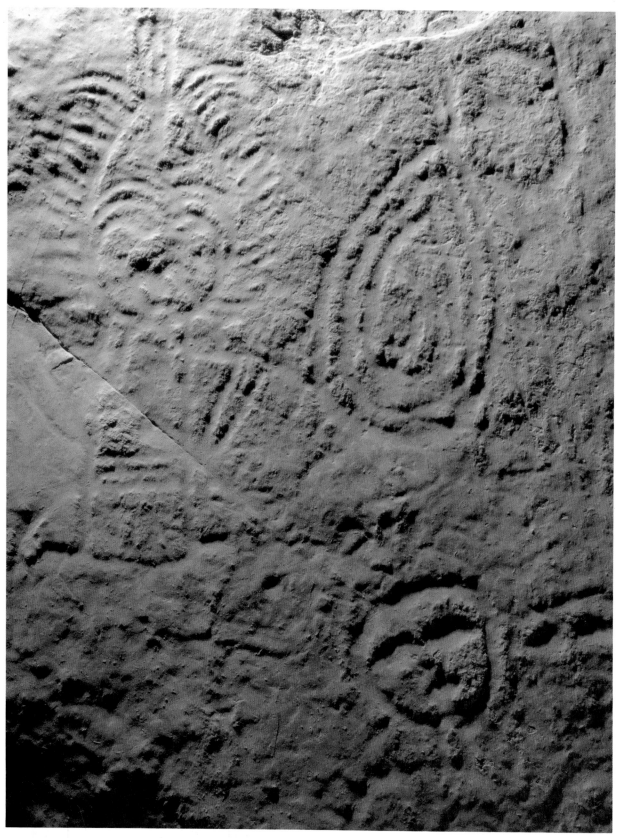

42. 人面像、女性生殖器（召烧沟）
Human masks and female reproductive organ (Zhaoshaogou)

43. 人形（毛尔沟）
Human form (Mao'ergou)

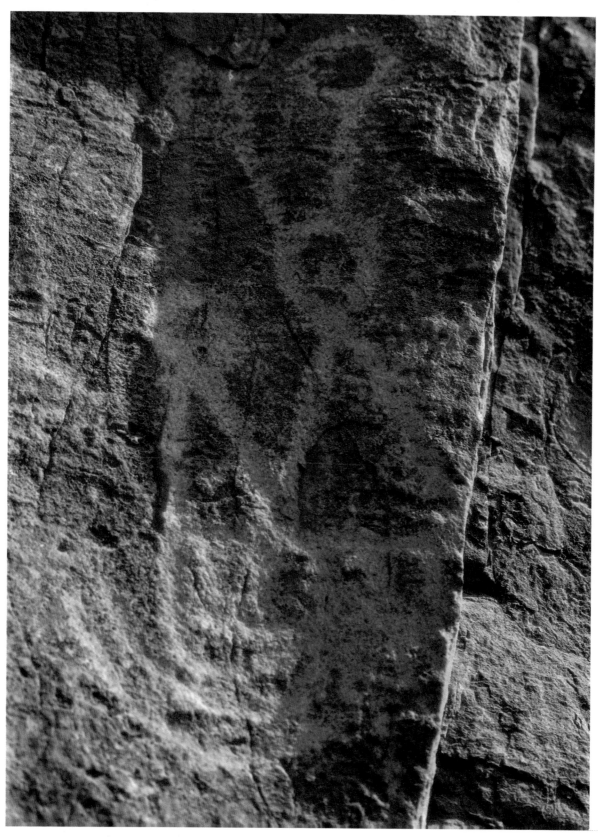

44. 人形（毛尔沟）
Human forms (Mao'ergou)

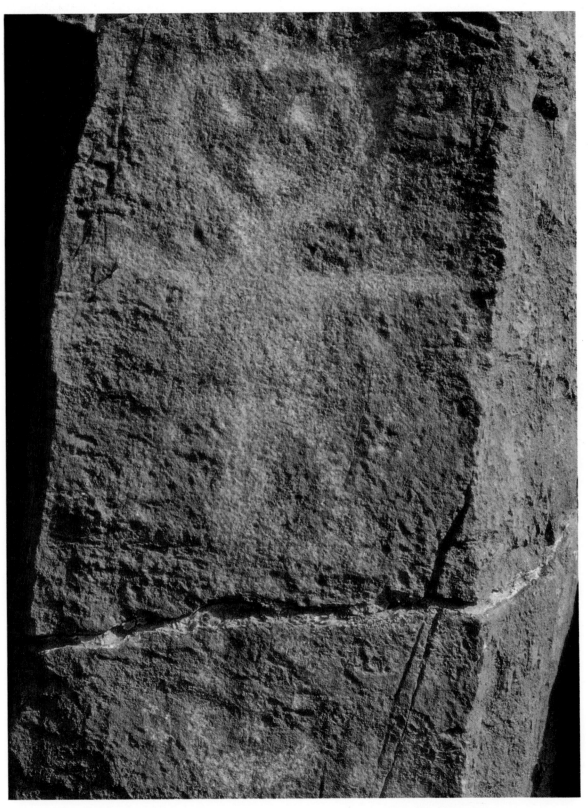

45. 人体（毛尔沟）

Human figure (Mao'ergou)

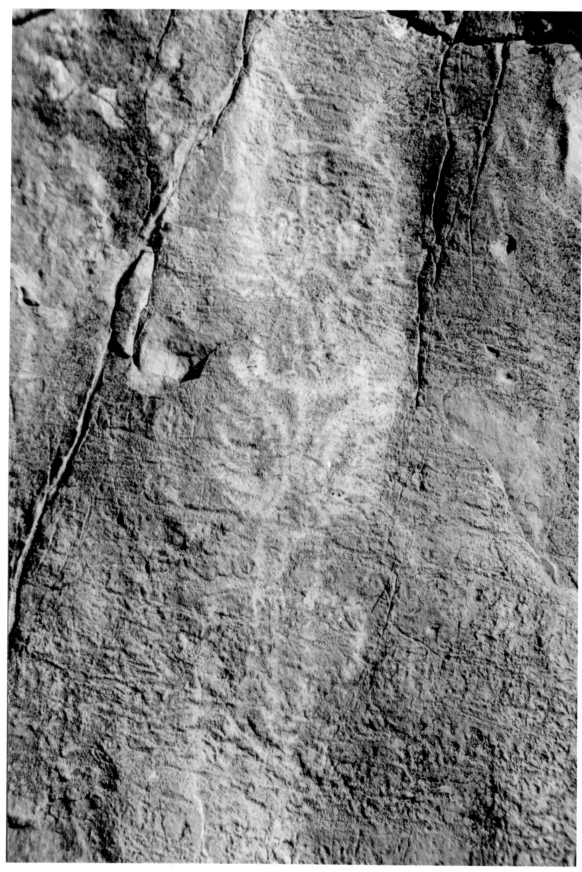

46. 男性人体（苦菜沟）
Male human figure (Kucaigou)

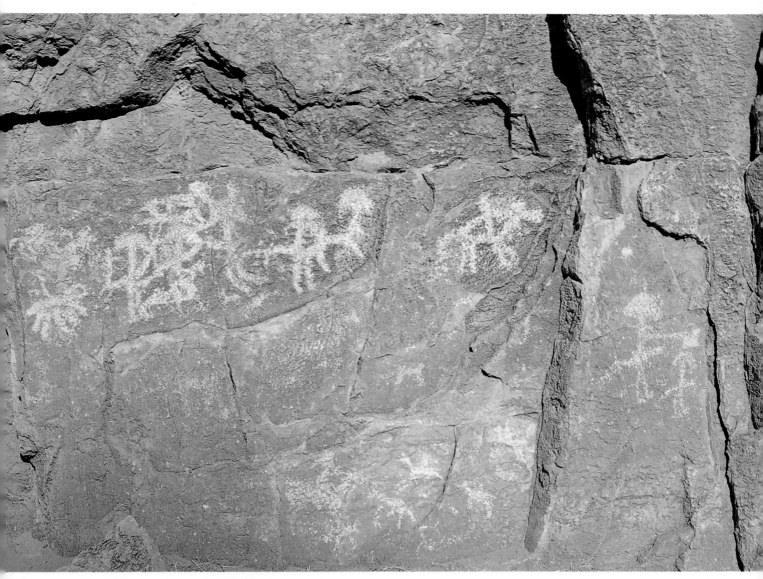

47. 骑者出猎（召烧沟）
Riding hunters (Zhaoshaogou)

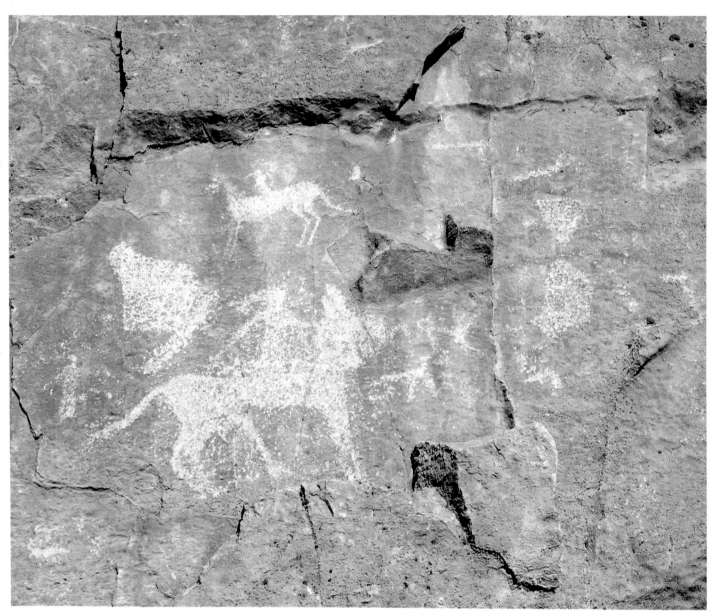

48. 骑者（召烧沟）
Riders (Zhaoshaogou)

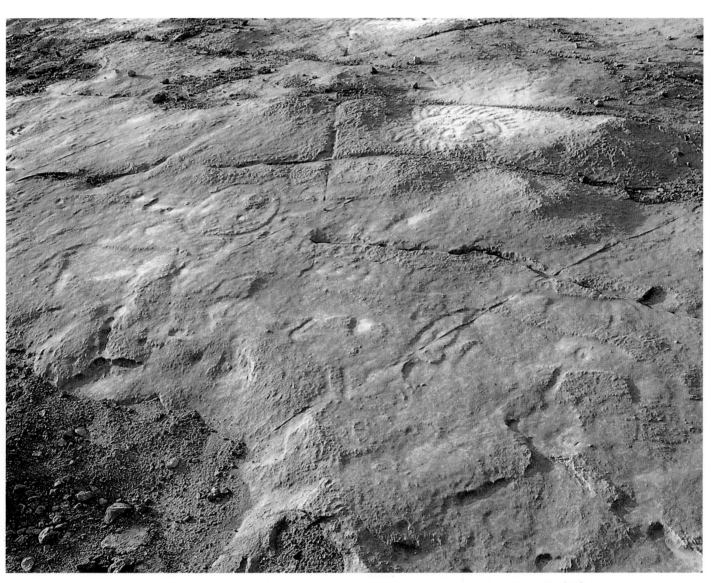

49. 马图腾（召烧沟）

Totem of horse (Zhaoshaogou)

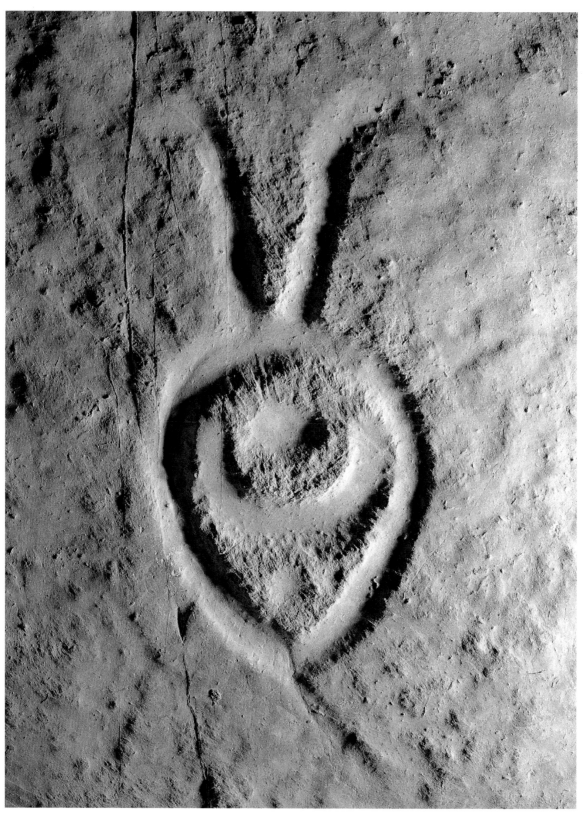

50. 羊图腾（召烧沟）
Totem of goat (Zhaoshaogou)

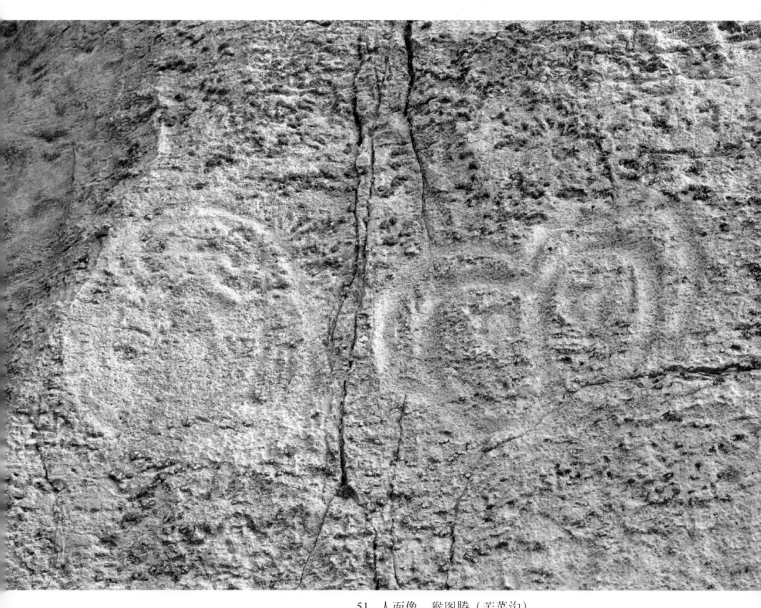

51. 人面像、猴图腾（苦菜沟）
Human mask and totem of monkey (Kucaigou)

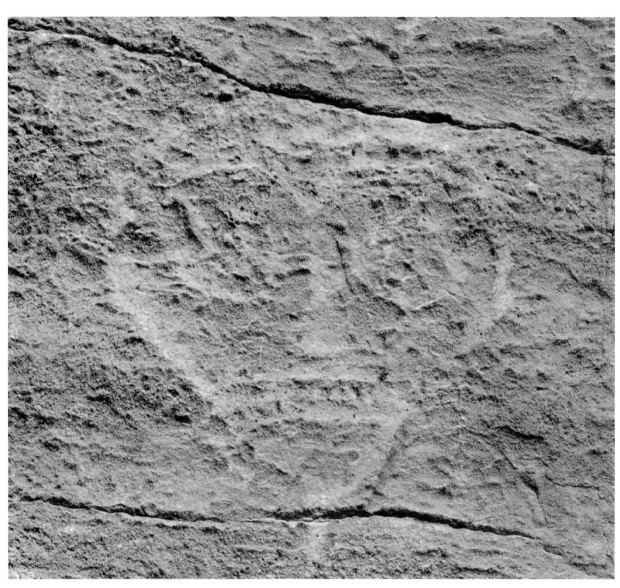

52. 猴图腾（苦菜沟）
Totem of monkey (Kucaigou)

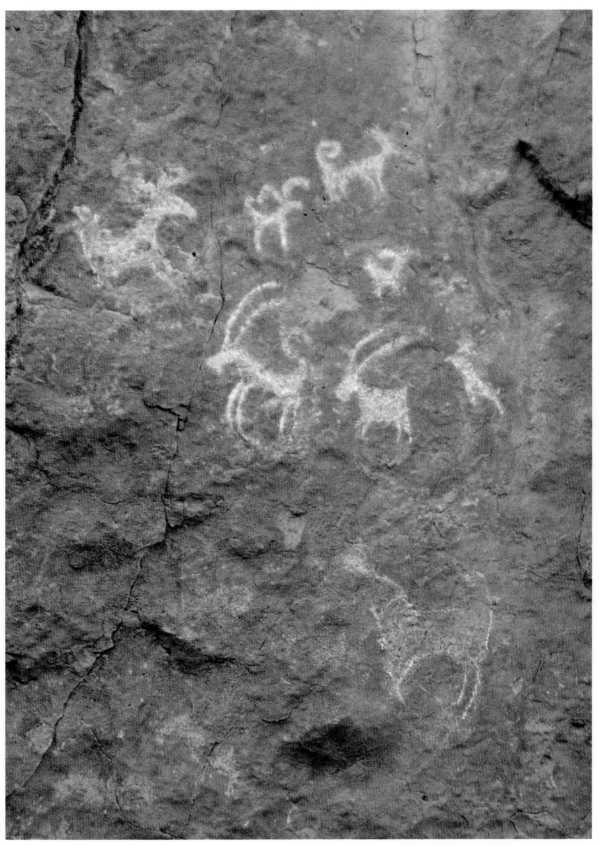

53. 动物、群羊图（苦菜沟）

Animal and goats (Kucaigou)

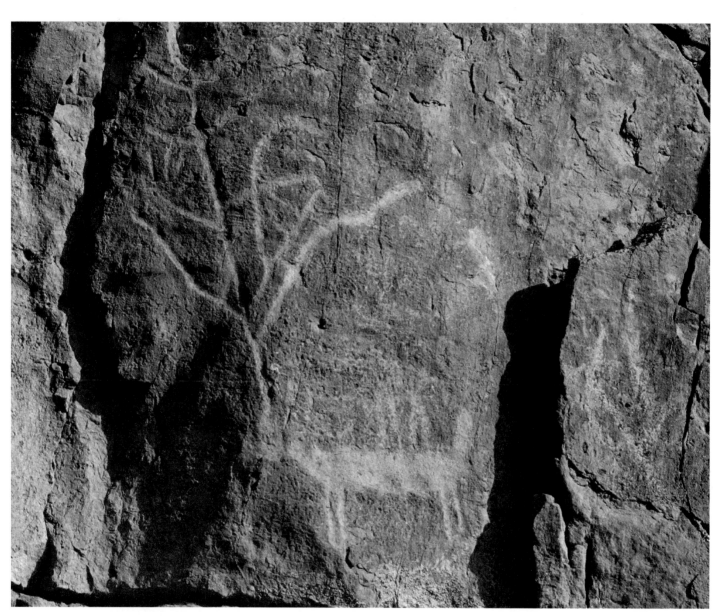

54. 大角鹿（苦菜沟）
 Megaloceros (Kucaigou)

55. 鸟形（毛尔沟）
Bird (Mao'ergou)

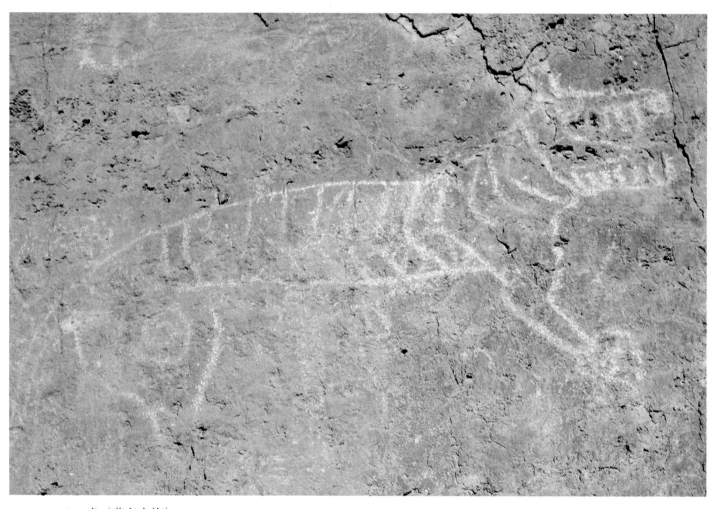

56. 虎（苏白音沟）
Tiger (Subaiyingou)

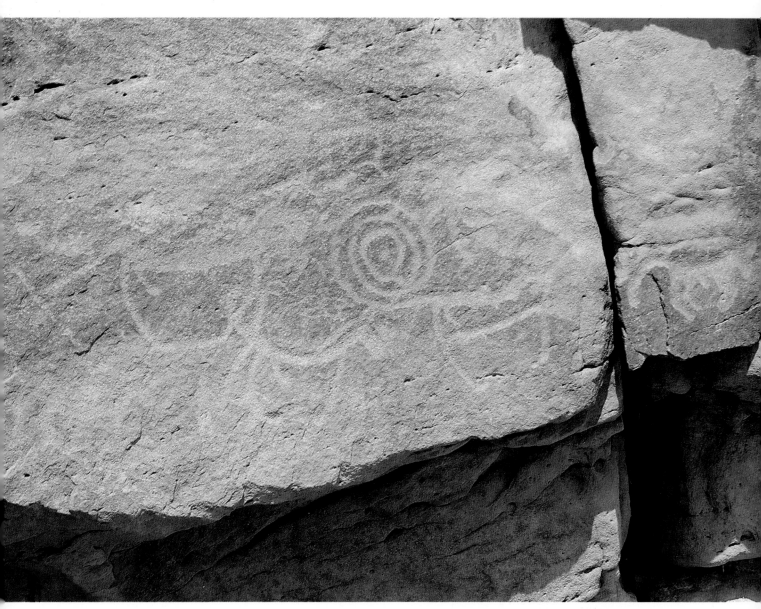

57. 动物 （雀儿沟）
Animals (Que'ergou)

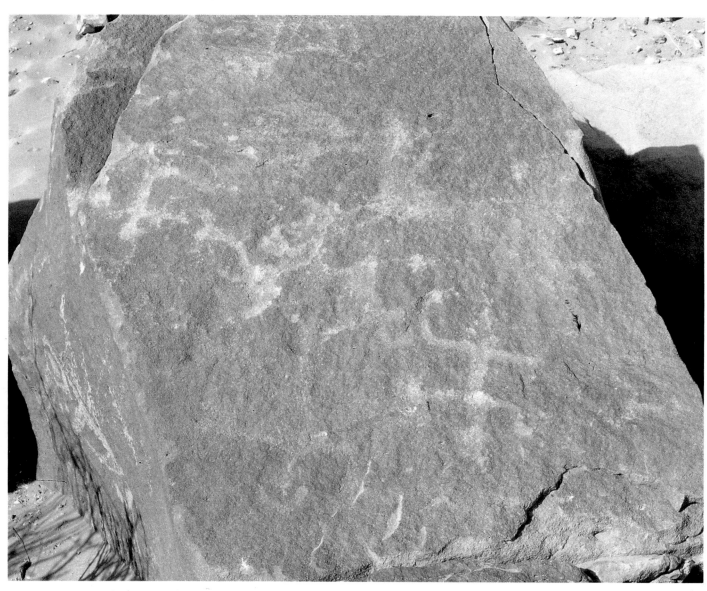

58. 动物、人形（雀儿沟）
Animal and human forms (Que'ergou)

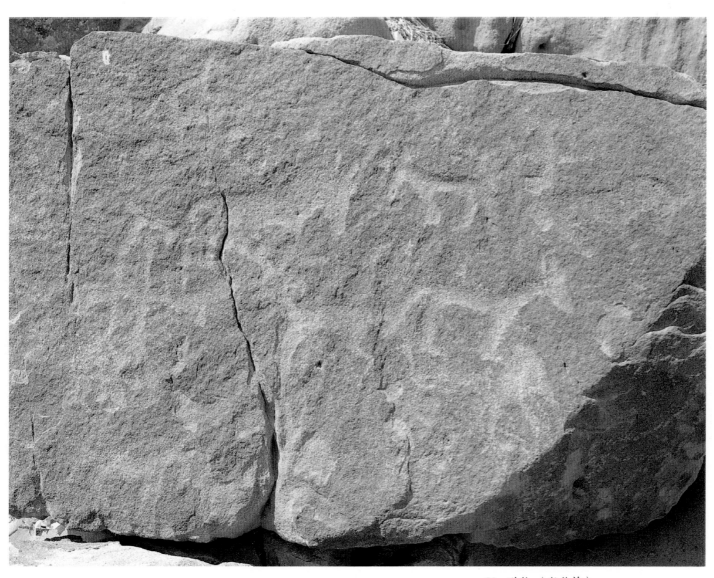

59. 动物（雀儿沟）
Animals (Que'ergou)

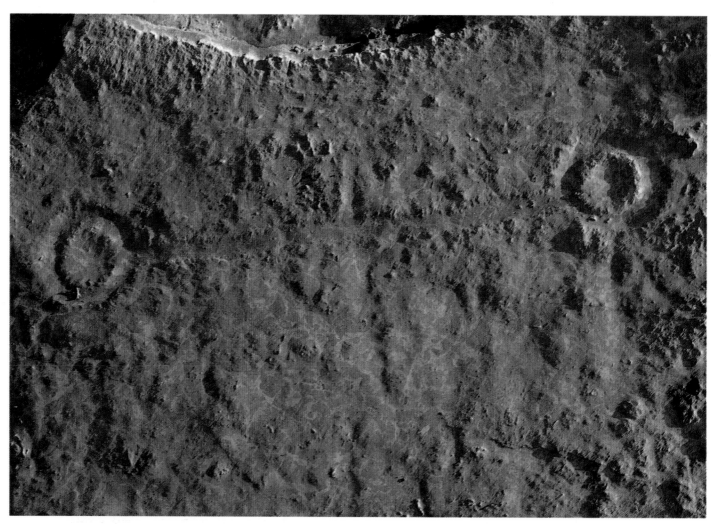

60. 符号图案（召烧沟）
Signs (Zhaoshaogou)

61. 圆形（召烧沟）
Circles (Zhaoshaogou)

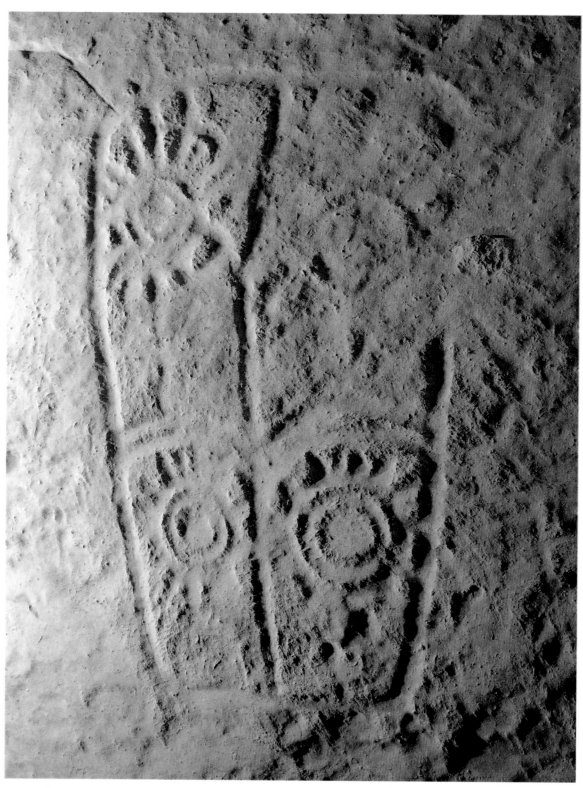

62. 太阳组合图（召烧沟）
Suns in square (Zhaoshaogou)

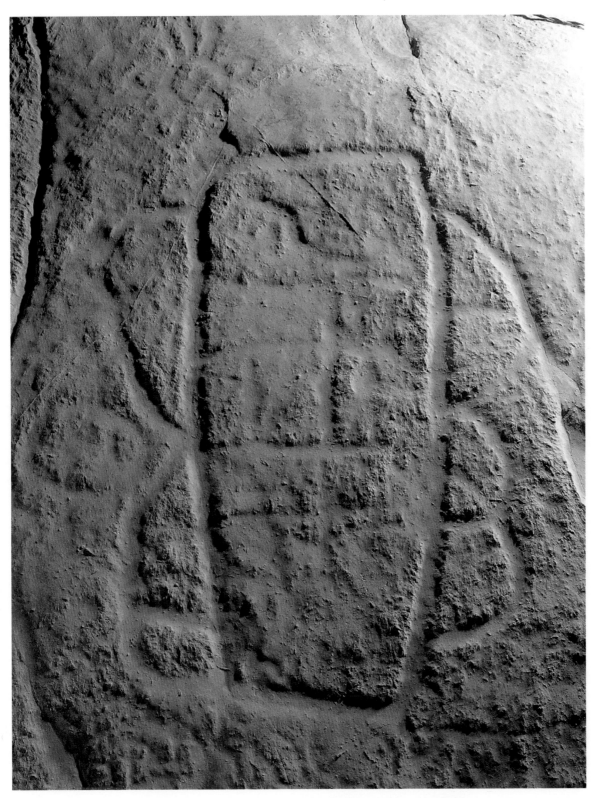

63. 人面像、图案 （召烧沟）

Human mask and patterns (Zhaoshaogou)

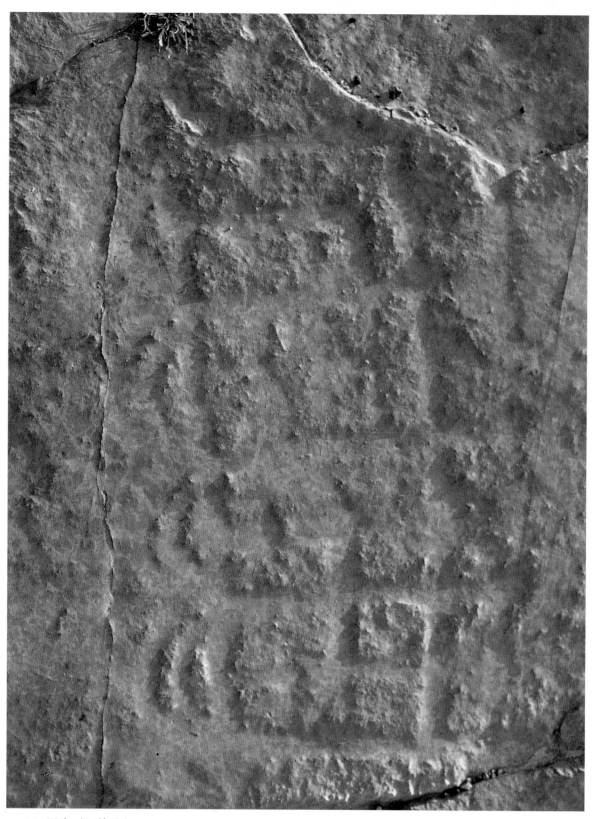

64. 图案（召烧沟）
Patterns (Zhaoshaogou)

65. 山沟示意图（苦菜沟）
Sketch map of the valley (Kucaigou)